60秒

秒

破案心理學

One minute reasoning

前言

眾所周知，福爾摩斯是一位了不起的人物，他能將每一個撲朔迷離、案中有案的案件，都十分完美的解決，最終找到幕後黑手。而他的聰明才智，也令世人折服。然而，福爾摩斯並不是神仙，他也是一個普通人。但他的特別，只在於他擁有一雙善於發現的眼睛，和一個聰明的頭腦。

事實上，如果將人類的全部能力比喻成一座冰山的話，我們普通人現在已經開發的，僅僅只能算得上是冰山上的一角。而像福爾摩斯這樣聰明的人，他們所開掘的要比我們多一些。假如我們也能夠探測到隱藏在水面下的冰山，那麼我們的能力就一定能夠得到大幅度的提升。到那時，我們也可以成為像福爾摩斯那樣特別的人。

不過，在這個挖掘的過程中，我們要不斷地啟動自己的腦筋，觀察身邊的事物，善於找到細微之處的異常，用不一樣的角度來看待同一件事情。而作為一名偵探，能夠找到案件中的破綻、識破凶手的騙局，揭穿嫌疑人的謊話，抓住他們細微之處的漏洞，就是偵探所應具備

的一項必備本領。

　　本書集合了數十個短篇的偵探故事。在這些故事中，有的是凶手故意設下了騙局，想要欺騙世人；有的是凶手故意說謊，來矇騙辦案人員；有的是凶手將犯罪現場偽裝一番之後，試圖來擺脫自己的嫌疑……然而，他們再聰明，最終還是天網恢恢疏而不漏，落入法網。

　　本書的主人公布雷恩，是一位英國著名的大偵探，他的本領高超、思維敏捷、知識淵博，雖然年紀不大，但卻已經破獲了許多著名的案件，在偵探界、警界都享有盛名。書中收錄的正是他多年來所破獲的各類案件。故事中所涉及的案件都十分貼近生活，情節生動詭異扣人心弦，敘說過程中，能夠注重營造氣氛、步步深入。

　　為了保持案件閱讀的神祕感，本書在版面設計上，特別注意在每個故事敘述到結尾時，提出相應的問題，然後將事情的真相，以布雷恩的「案情筆記」形式告訴讀者。所以讀者們，在閱讀案件的過程中，不妨先假設自己就是偵探布雷恩，然後以他的思維方式來破解每起案件，相信在讀過這本書之後，你一定能夠有所收穫。

Chapter 01

請停止你的謊言

犯罪嫌疑人常常會用自以為正確、毫無漏洞的謊言來蒙蔽員警和偵探，但事實上，他們往往會忽略很多違反自然規律的事情。但凡是謊言，就定然會有破綻，只要找到破綻，就一定可以將犯人繩之以法。

目錄

Chapter 02

揭祕讀心實錄

當你站在我的面前時，你對我說的話，以及你做的動作，都已經清清楚楚地告訴我，此時你的心裡在想些什麼。因為，我能夠讀懂你的心。所以，不要試圖對我說謊。

目錄

60秒

破案心理學

One minute reasoning

請停止你的謊言

犯罪嫌疑人常常會用自以為正確、毫無漏洞的謊言來蒙蔽員警和偵探，但事實上，他們往往會忽略很多違反自然規律的事情。但凡是謊言，就定然會有破綻，只要找到破綻，就一定可以將犯人繩之以法。

01. 12 點 10 分的火車

比爾先生在鎮裡上班，過著十分規律的生活，他每週五都會在上午 9 點 30 分乘坐火車離開他工作的城鎮，經過大約兩個半小時的時間回到他郊區的住宅，度過兩天悠閒舒適的週末。幾年來一直如此。

不過，就在週四的時候，他將手頭上的工作提前做完了，於是打算提前一天回去，臨時買了回郊區的車票。這次行程他並沒有告訴其他人。

當他回到家的時候，已經是晚上 11 點 50 分了，然而出乎他意料的是，他的家裡變得凌亂不堪，椅子東倒西歪的，很多東西都散落在地，很明顯是被人翻過了。就在比爾疑惑不已的時候，他忽然聽到管家賈斯汀的呼救聲。

聲音是從地下室的酒窖裡傳出來的，比爾走過去打開酒窖的門，看到賈斯汀的雙手雙腳被繩索捆綁著，整個人坐在地上，動彈不得。

酒窖裡沒有窗戶，只有一盞昏黃的燈還亮著。

　　聽到開門聲，賈斯汀對著走進來的人喊道：「比爾先生，您總算回來了！」他顯得很激動，「剛才進來了一群搶匪，他們將我綁了起來，還搶了您家裡不少東西，然後又將我打暈了關在酒窖裡。不過我在昏過去之前，聽到他們說要坐待會兒的火車離開，大約是 12 點 10 分的火車，還有幾分鐘的時間，您現在趕快去追吧，不過我想就算您真的去了，恐怕也來不及了。」

　　比爾一聽自己家真的遭了搶匪，焦急萬分，連忙打了電話給偵探布雷恩，請他過來調查這件案子。

　　布雷恩趕到之後，向賈斯汀瞭解了一下當時的情況，賈斯汀便又將之前對比爾先生說的那些話重複了一遍，他說：「當我從昏迷中醒過來之後，發現我被關在了酒窖裡，我剛醒過來呼救了幾聲，便被下班回來的比爾先生救了出來。」布雷恩注意到，賈斯汀在說這件事情的時候，他的眼睛不停地向著右上方動。

　　布雷恩聽了賈斯汀的話之後，看了看他，才點了點頭，接著又仔細打量了一下這間酒窖，除了那盞昏黃的燈可以照明之外，即使是在白天，這裡也是一片漆黑，因為根本沒有可以透光進來的窗戶。布雷恩又在地上發

現了一只手錶，他撿了起來，看了一眼之後，對著賈斯汀問道：「這個手錶是你的嗎？」

「嗯，是我的，可能是我被綁起來的時候，不小心弄掉的。」

「這麼說，在發生搶劫案的時候你戴著這只手錶？」

「是……是的。」賈斯汀不明白布雷恩突然問他這件事情是什麼意思，只好如實回答。

「別看這只手錶是老式的，時間但卻還很準呢，你看，竟然一分都不差。」旁邊的比爾先生補充道。

布雷恩看著上面顯示剛過12點的時間，笑著說道：「你就不要再說謊了，你剛剛說的話，我一句都不信。現在就請你和我們說一說，你和那些搶匪同夥把這家裡的東西藏到哪裡去了。」

賈斯汀一聽，臉色變得慘白，整個人癱倒在地。

想一想，布雷恩究竟是如何識破賈斯汀的謊話呢？

12

案情筆記

　　這間酒窖裡沒有窗戶，可以說是一個「暗無天日」的地方，如果真的像賈斯汀說的那樣，他被人打昏了之後，扔到了這個地方，那麼當他醒過來的時候，就根本沒辦法辨別現在是白天還是夜晚。即使有那只時間很準的手錶，也不會知道當時究竟是午夜 12 點，還是中午 12 點。

　　而他的主人比爾先生近年來的習慣都是在中午 12 點的時候到家，按照慣例，賈斯汀在見到回到家的比爾之後，一定會首先想到此時是中午 12 點，那麼也就不會催比爾趕快去火車站追搶匪，而是應該馬上報警了。

　　而且，賈斯汀的眼睛也已經暴露了他自己，因為人在說謊的時候，眼睛會下意識地朝著右上方看。因此，我才可以肯定賈斯汀在說謊，他一定和搶匪串通好了來演這場戲。

一個冬天的晚上，天氣十分寒冷，外面還陰沉沉的，沒多久天空就開始飄起了鵝毛般的大雪。布雷恩正在家裡的火爐邊一邊烤著火，一邊悠閒地喝著咖啡。正在這時，身邊的電話響了起來，他接起電話，聽出是卡特警長的聲音。

卡特警長說：「紐約市郊的一座公寓裡發生了一起槍殺案，一個叫麥克的大學生被殺死在自己的公寓裡，你快過來看看吧。」布雷恩掛斷電話，以最快的速度趕到市郊的公寓。

抵達時，警方已經封鎖了現場，並且開始勘查取證。布雷恩走到卡特警長的身邊，向他瞭解情況。

這間公寓是死者麥克和另一個名叫柯賽特的大學生合租的，兩個人是同班同學，平時的關係很好，鄰居們經常能夠看到他們二人同進同出，今晚打電話報警的便是柯賽特。

死者麥克頭部中了一槍，身體橫臥倒在血泊之中。

在他身邊的桌面上，還放著一個冒著熱氣的披薩。柯賽特的眼睛有些紅腫，顯然是剛剛哭過，他一臉的沮喪，說話的聲音也有些低沉，對著布雷恩說道：「我剛才正和麥克在吃披薩，忽然從外面闖進來一個戴著墨鏡的男子，他進來之後，什麼都沒有說，直接就對著麥克開了一槍，還沒等我反應過來他就已經逃走了。」

布雷恩聽完柯賽特的話之後，思考了一會兒，繼而又問道：「我聽別人說，你和麥克是很好的朋友，這是真的嗎？」

「當然！」柯賽特肯定地點頭，「我們是最好的朋友，他死了我十分難過，求你們快點抓住凶手！」他說話的語速很快，說完嘴唇還略微上升，鼻翼也隨之提升，鼻翼兩側還出現了溝紋。

布雷恩低頭看了看桌子上還在冒著熱氣的披薩，對面前的柯賽特說道：「你不用再撒謊了，我已經知道就是你殺死了麥克。」

聽到布雷恩的話，驚訝的不僅僅是柯賽特，就連他身邊的卡特也感到有些不可思議，看著布雷恩問道：「你說什麼？」他有些懷疑，是不是自己聽錯了。

「我說，你們可以將柯賽特逮捕了，因為他就是殺死麥克的凶手。」

雖然卡特警長還有些半信半疑，但他知道布雷恩的能力，因此還是下令要人將柯賽特抓了起來。而後來的調查也證實了布雷恩的話，確實是柯賽特殺死了麥克，原因是他們兩人同時愛上了一個女孩，而那個女孩喜歡的對象卻是麥克，這才讓柯賽特動了殺害麥克的心思。

那麼，偵探布雷恩究竟是怎麼知道凶手就是柯賽特的呢？

案情筆記

柯賽特的陳述漏洞百出，再配合他的表情，很容易便能夠讓我做出判斷。

因為現在是冬天，外面十分寒冷，而房間裡又非常溫暖，如果真的有人戴著墨鏡走進來，鏡片上就一定會蒙上一層霧氣，這樣根本看不清房間裡的人，當然也就無法直接對準麥克開槍。

而且，剛剛在柯賽特說話的時候，他鼻子的反應也暴

露了他在說謊。

　　一個人在表達厭惡的情緒時，鼻子就是重要的指證。當臉上沒有其他明顯變化的時候，鼻子動作的反映，以及同時出現的鼻翼兩側溝紋，都可以讓我很容易判斷出厭惡情緒的存在。

03. 澆花的丈夫

里歐是一家服裝乾洗店的送貨工，一天上午，他開著車到客戶安東尼家去送洗好的衣服。到達安東尼家的時候，他先將車停在了花園的旁邊，然後下車準備去敲門。就在他走下車之後，他發現自己汽車的前輪壓在了水管上面，於是他又回到車裡，將車子向前開了一些，避開了水管。

弄好這些之後，里歐下車去敲安東尼家的門，可是卻沒有人過來開門。里歐想著可能是對方沒有聽到，再加上他之前已經和安東尼太太約定好在 11 點整過來，而且她家的大門也沒有上鎖，於是他便推門走了進去。

誰知道就在他還沒有走幾步的時候，他看到前面的車庫門口倒著一個人，那人的腹部上還插著一把刀。里歐心想「糟了」，於是趕緊跑過去，看到倒在地上的正是和自己約好的安東尼太太。他馬上拿出電話報了警，然後又大聲呼喊道：「有沒有人啊！快來人啊！有人受傷了！」

聽到呼救聲之後，安東尼先生跑了過來，他們兩個人合力把安東尼太太送到了醫院。

經過搶救，安東尼太太脫離了危險，只是她的腦袋因為受到重創而陷入昏迷，可能暫時還無法醒過來。

接到報警之後，卡特警長和布雷恩帶著警隊人員趕到了現場展開調查。然後又分別找來里歐和安東尼先生兩個人來瞭解案發時他們都在做什麼。

於是，里歐就將自己來到這裡時的全部經過講了一遍，甚至連他又回到車裡挪了一下車子的事情，也說得仔仔細細。布雷恩沒有從他的言語裡聽出什麼不對勁的地方，便先讓他離開了。

然後，警方又叫來安東尼先生，問道：「請問在您太太出事的時候，您在做什麼呢？」

「我當時正在後院裡給花園的花澆水，大概有半個小時的時間吧。後來聽到呼救聲我才跑過來……就看到我太太她……」

「在你給花澆水的時候，有什麼特別的事情發生嗎？」

「沒有，我一直在澆水，什麼事情都沒有發生。」

「卡特警長，」布雷恩轉過身對著身邊的人說道，「可以將安東尼先生抓起來了，他對我們說了謊，所以我懷疑就是他想要殺害自己的妻子。」

為什麼布雷恩會認定安東尼先生說了謊話？而他真的是殺害自己妻子的凶手嗎？

案情筆記

因為水管曾經被里歐的車輪壓過，雖然時間不長，但是也足夠讓正在澆水的水管出現一段時間的停水現象。然而安東尼在回答我的提問時，卻說他一直都在澆花，並沒有任何異常的情況出現，很顯然是因為他根本就沒有在後院澆花，自然也就不知道水管的情況。

因此我斷定他說了謊。很有可能就是他自己想要置自己的妻子於死地。

04. 進入日本的客輪

　　不久前，布雷恩坐船出了一次海，打算到日本去度過一個悠閒的夏日假期。本以為這次搭船會風平浪靜，一帆風順，什麼事情都不會遇到，卻沒想到他走到哪裡都能碰到各種案件。就好像是老天爺在和他開玩笑一樣，在這艘船上，他又遇到了一件事情。

　　就在這艘載客輪船剛剛開進日本海不久，布雷恩正坐在甲板上悠閒地享受著午後的陽光時，遠處竟然傳來了一陣吵鬧聲。他循聲望過去，看到穿著水手服的一群人，在甲板的另一頭說著什麼，看起來每個人的臉上都好像有些不愉快的情緒。

　　布雷恩原本不打算多管閒事，可是就在這時，一個身穿水手服的人竟然朝他走了過來。在距離他只有兩步遠的地方，年輕的水手停下腳步，先是很禮貌地對著他鞠了一躬，然後開口道：「您應該就是大名鼎鼎的大偵探布雷恩吧？」

　　聽到別人說出自己的名字，布雷恩也不好否認，便

點頭道：「正是在下。」

　　那個人聽到他承認，心中十分激動，轉過身對著甲板另一頭的水手點了點頭，然後又看向布雷恩說道：「我們現在遇到了一件棘手的事情，希望能夠憑藉您的智慧來為我們找到答案。」布雷恩雖然是出來遊玩的，但是身為偵探的他，天生就有強烈的好奇心和不找到答案不甘休的精神，所以他按捺不住自己的好奇心與職業精神，想也沒想就答應了對方的請求。

　　這個水手和他陳述道：「就在剛剛，我們奧利佛船長的一枚鑽石戒指在他的船長室中被人偷了，然而當時值班的人都說自己沒有進入過船長室，但除了我們這些人之外，其他人絕對不可能進入那裡，所以小偷一定就在我們這幾個人中，現在想請您幫我們找到那個賊。」

　　布雷恩明白情況之後，便來到甲板的另一端，詢問當時各人的情況。

　　大副說：「我因為剛剛不小心摔壞了眼鏡，所以就回到自己的房間換了另一副，當時我在自己的房間，沒有去船長那裡。」

　　剛剛過來請布雷恩的水手說：「當時我正在忙著整

理船上的救生圈。」

旗手說：「我不小心把旗子倒掛了，所以當時我正在把旗子重新掛好。」

廚師說：「當時我正在修理電冰箱，一直都待在廚房，沒有離開過。」

布雷恩聽過眾人的說法之後，略一沉思便想通了說謊的人究竟是誰，他指著旗手說道：「還想狡辯？你的話裡漏洞百出，我看偷了船長戒指的人就是你！說吧，你把戒指藏在了什麼地方？」

為什麼布雷恩說偷戒指的人是旗手呢？

案情筆記

在大副、水手、旗手、廚師這四個人中，說話有明顯破綻的人就是旗手。他說他當時不小心將旗子倒掛了，所以正在將旗子重新掛好。但事實上，英國的船隻駛入了日本海，無論是掛上英國的國旗，還是日本的國旗，都不存在倒掛的問題，因為這兩個國家的國旗的樣子比較特殊，都是上下、左右對稱的。所以只有他在說謊，他就是小偷。

05. 被逮捕的房主

查理斯 · 羅伯特家住倫敦北部的一個郊區，他是這一帶非常著名的富豪，為人有些張揚，因此在平日裡很多人都看他不順眼。但若說他這個人為富不仁、招人恨，也不至於，因為他只是嘴巴不太好，心地倒還算善良。

查理斯 · 羅伯特有一個獨生女兒，名叫娜莎，對查理斯 · 羅伯特來說，這個女兒就是他掌上最最寶貴的明珠。然而，就在不久前，他卻得到了一個不幸的消息，他的寶貝女兒娜莎，竟然被人綁架了。

奇怪的是，綁匪沒有提出任何要求，就只是通知查理斯說他綁架了娜莎。

而就在幾天之後，更不幸的消息傳了過來，娜莎的屍體在查理斯家附近的一棟別墅中被人發現了。查理斯非常傷心，恨不得將凶手大卸八塊，但前提是他必須知道究竟是誰殺害了他的寶貝女兒。

於是，為了找到凶手，查理斯找到了布雷恩，請求他來幫忙。

 布雷恩便按照查理斯提供的消息，來到了發現娜莎屍體的別墅。這棟別墅的主人說自己是做船務生意的，這些年一直都在外漂泊，很少回到這棟別墅，而他的太太和孩子也都居住在國外，所以這裡已經有兩年的時間沒有人住了。

 他還說自己是在昨天晚上才返回港口的，早上回到這棟別墅是想要取走一些衣服寄給自己的妻子，但是沒想到，竟然在衣櫃中發現了娜莎的屍體。在說完這些事情之後，他還刻意補充了一點，說那個綁匪一定很熟悉他家的別墅，他希望布雷恩能夠儘快找到真凶，查出事件的真相。

 布雷恩聽了別墅主人的話之後，就對別墅進行了進一步的搜查，在檢查曾經藏有娜莎屍體的衣櫃時，他在衣櫃中發現了許多的樟腦丸。

 布雷恩轉過身，看著一直跟在自己身後的別墅主人問道：「你說你有兩年的時間沒有回過這裡，對嗎？」

 別墅主人不知道布雷恩為什麼重新問這件事情，卻又不敢不回答，於是便說道：「是的，請問有什麼問題嗎？」

「既然如此，那我就只好逮捕你了。」說完，布雷恩掏出身上的手銬，將別墅的主人逮捕了。

為什麼布雷恩要這樣做呢？他找到了什麼線索嗎？

案情筆記

我們都知道樟腦丸是用來驅蟲的，無論是哪一種樟腦丸，它都會昇華。意思就是，在經過一段時間後，樟腦丸就會越變越小，最後消失。而別墅的主人卻說他已經有兩年的時間，沒有住在這裡了，但是在我檢查衣櫃的時候，卻發現了樟腦丸，這很不符合常理。因為樟腦丸經過兩年的時間應該消失了，所以很明顯這位房主在說謊。

而他又強調說，犯人對這棟別墅十分熟悉，而他自身正好符合這一點。我之所以逮住他，是因為他很有可能就是凶手，即使他不是凶手，也一定和凶手有關係。

愚人節的報案

　　布雷恩在最近從警察局接手的案件中遇到了一些問題，於是他去警察局，打算從那裡瞭解一些相關情況。

　　布雷恩到了警察局的時候，很不巧的卡特警長外出辦事情了，還要過一會兒才會回來，警局的工作人員便請他在一旁稍作休息，並給他送來了一份報紙。

　　就在這時，警察局的電話突然響了起來，警員按下了接聽鍵，聽到電話那頭一個男人的聲音傳了過來，情況好像十分緊急，他說：「我們這裡剛剛發生了一樁謀殺案，住在我樓上的鄰居被人殺了。」

　　「好的，請把案件發生的具體時間，還有地點等情況說明一下。」

　　「時間是早上 6 點鐘左右，我正在家裡睡覺，突然聽到走道裡傳來一陣咚咚咚的腳步聲，我便被吵醒了，然後我就聽到我樓上的房門，被人從外面一腳踹開，還有我的鄰居大聲質問別人的聲音。再之後，我聽到了兩個人的打鬥聲，應該是那個人用木棒將我的鄰居打倒了，

然後我聽到一聲慘叫，還有重物掉到地上的聲音，再之後有人從我家樓上匆匆忙忙地跑了下來，具體的情況就是這樣。請你們快點過來吧，我們這裡是××社區。」

警員掛斷電話之後，對著身邊的布雷恩說道：「大偵探，真是不好意思，恐怕要讓你自己在這裡稍等一會兒了，我現在要馬上去現場一趟。」說完，就準備好東西朝著外面走。

布雷恩卻喊住他：「喂，不用這麼著急，沒有事的。」

「怎麼會沒事呢？」那名警員一直都將布雷恩當作自己的偶像來崇拜，從沒有想過他會這樣不將命案放在眼裡，心中有些不快，「都出人命了，我當然著急。」說完，轉身就快速地跑了出去。

看著這樣充滿鬥志與熱情的警員，布雷恩笑了笑，搖了搖頭道：「算了。」既然他不聽自己的，非要過去看一看，那就去吧，待會兒自然就明白了。

沒過多久，這名警員真的垂頭喪氣地回來了。

一看到還坐在那裡的布雷恩，連忙道歉，並問道：「您是怎麼知道他們騙了我的？該死，我都忘記了今天是愚人節。」

布雷恩笑了笑，說道：「他的話裡有漏洞，所以我便知道了。」

那麼，布雷恩所說的漏洞究竟是什麼呢？

案情筆記

我之所以知道這個報案的人說的是假話，其實很簡單，是因為他說自己聽到有人用腳踹開了房門，試問一個人怎麼可能聽出來別人究竟是用腳踹門，還是用其他東西將門弄開的呢？所以我認為他是在說謊。

再加上今天是 4 月 1 號愚人節，我便確定他報的是假案，根本就沒有命案發生。

07. 朋友艾迪之死

　　布萊頓是英國著名的海濱度假城市，有著悠久的歷史，綿延數公里的海灘和令人眼花繚亂的商品充斥著城市的大街小巷，因此也被遊客們稱為「海上倫敦」。

　　布雷恩非常喜歡這座城市，這次度假就專門挑選了這裡，為的就是能夠欣賞這海天一色的美景。而且，在這裡他還有一個許久不見的朋友，這次過來也好順便拜訪一下這位從小一起長大的老朋友。

　　這個老朋友算得上是一個怪胎，他從小就癡迷於各種海洋生物，最後選擇的工作也是研究海洋生物的習性。好在如今總算是熬出頭了，他雖然年紀不大，但是已經成為了研究所的副所長。

　　研究所就建在一個海面以下 40 公尺的地方，除了他的這位老朋友艾迪之外，還有三個助手也在那裡工作，他們分別是賈斯珀、索尼亞、多諾，那裡的水壓相當於 5 個大氣壓。

　　這天吃過午飯，布雷恩便過去看艾迪，這次過來雖

然提前和艾迪打過招呼，但具體哪天過去看他卻沒有說。
然而，讓布雷恩怎麼也沒有想到的是，當他來到研究所
的時候，艾迪竟然滿身是血的躺在地上，已經沒了氣息，
身體也已經僵硬，顯然是死去多時了。

布雷恩馬上報了警，等到員警來了之後，他先和員
警表明了身分，然後說道：「我親愛的朋友艾迪，應該
是在一小時前，也就是下午 1 點鐘的時候，被人用槍打
死的。」

警方隨後介入調查，並確定凶手就是艾迪的三個助
手中的一個。然而，在接受調查的時候，三人都聲稱自
己在 12 點 40 分左右就離開了研究所。

賈斯珀說：「我離開研究所之後，游了大約 15 分鐘，
然後到了一艘沉船的附近觀察一群海豚。」

索尼亞說：「我跟往常一樣到離這裡 10 分鐘左右路
程的海底火山去了，回來的時候是在 1 點鐘左右，當時
我看到賈斯珀正在沉船的旁邊。」

多諾說：「我離開研究所後，就游回陸地上，到地
面時大約 12 點 55 分，當時莫林小姐就在陸地辦公室裡，
我們倆一直在聊天。」莫林小姐證實了多諾在 1 點鐘左

右人確實是在辦公室裡。

聽了三個助手的敘述之後，布雷恩說：「你們之中有一個說謊者，他隱瞞了槍殺艾迪的罪行。」布雷恩的眼中滿含著怒火，話音剛落，就衝上前，揪著一個人的衣領問道：「你為什麼要殺艾迪！為什麼？」若不是員警攔住他，他一定會毫不猶豫地一拳打上去。之後，那個罪犯被人帶走了。

那麼，布雷恩究竟是如何識破罪犯的謊言的呢？

案情筆記

有些事情雖然看起來很合理，但是一旦放到「在水下40公尺深的地方」這個前提條件下來思考，就會發現事情並不是我們所想像的那樣。

這起事件的真正凶手是多諾。因為研究所在水下40公尺深的地方，這裡大約有5個大氣壓，要想從這樣的深度游向海平面，必須在途中休息好幾次，使身體逐漸適應壓力的改變。只用15分鐘是根本就不可能游回海面的，所以多諾說謊了。

08. 死亡的盲人

布雷恩早上有事下樓，在走到樓下的時候，聽到隔壁樓十分吵鬧，不知道發生了什麼事情，出於好奇便走過去看了看，正在這時，一輛救護車開了過來，而在它的後面還有一輛警車。

布雷恩知道，這裡一定發生了傷害事件，他向身邊圍著的人群詢問的時候，才知道原來是這棟樓有人死了，而且死者還是一名盲人女子。

布雷恩認識那名帶隊來的員警，他名叫瑟爾，是卡特警長的手下，於是便過去和他打了個招呼。對方一直將布雷恩當作自己的偶像，平日裡布雷恩破解的案件他沒少聽說，如今看到偶像主動和自己打招呼，他自然非常高興，如果不是在辦案中，他真的想請布雷恩給自己簽個名。

「大偵探，有您在這裡，我就放心了。」瑟爾鬆了一口氣，說道：「您也知道我的水準，才實習了半年多，有很多地方還不太明白，真擔心會忽略了什麼問題。」

布雷恩知道這些新員警真正的實力，如果真的遇到了複雜的案件，確實會有些困難。

布雷恩沒有拒絕瑟爾的邀請，事實上他也正因為自己的好奇心，想看一看這起案件，於是便和瑟爾一起上去勘查現場。

經過調查，知道死者名叫凱琳亞，天生雙目失明，她是在晚上九點半左右，從盲人活動中心離開，然後步行回公寓的。

她家住在六樓，然而在今天早上，公寓的清潔人員卻在四樓通往五樓的樓梯上發現了她的屍體。

她的死因是窒息，脖子上有十分明顯的勒痕，而她隨身攜帶的錢包和手提袋都不見了。經過檢查，確定她並沒有遭到性侵的痕跡，所以布雷恩確定這是一起搶劫殺人案。

布雷恩和瑟爾找到昨天晚上在公寓值班的工作人員，從他那裡瞭解到一個十分重要的訊息：昨晚他在看到凱琳亞上樓後，過了大約半分鐘，有一個人也隨後上了樓，那個人是住在四樓的阿西姆。

布雷恩聯想到自己住的地方的一件事情，便開口問

道：「你們這棟樓近期也在檢查電力設備嗎？」

「是的，整個社區最近都在檢查，所以從前天晚上開始，每天晚上九點半到午夜十二點都會停電。」

布雷恩隨後又去了四樓找阿西姆，問他是否看到凱琳亞被害的情況，阿西姆說：「是的，我當時就在她後面上的樓，我知道她是個盲人，這幾天又總是停電，樓梯間裡漆黑一片，所以我就主動帶著她上樓梯，一直到四樓我的家。她當時還感謝我，說要是沒有我的幫助，她可能就會摔跤了。我是今天早晨才知道她遇害的，真是可憐！」

聽了他的敘述之後，布雷恩立即說道：「你在說謊，我看就是你殺害了凱琳亞小姐，搶走了她的錢包和手提袋！」

後來經過瑟爾等人的調查，證實了布雷恩的推斷。那麼布雷恩究竟是如何知道阿西姆在說謊的呢？

✍ 案情筆記

　　阿西姆對我說，因為停電了樓梯間裡很黑，他為凱琳亞領路，而且還得到了對方的感謝，這明顯就是在說謊話。因為凱琳亞是盲人，本來就什麼都看不見，所以有光的樓梯間和停電的樓梯間對她來說，根本沒有任何的區別，當然也沒有影響。

　　反倒是像阿西姆這樣的正常人，才會在停了電的樓梯間裡摔跤，所以布雷恩懷疑就是阿西姆殺害了凱琳亞。

09. 地上的油漆

連續下了幾天的雨，今天天空終於放晴了一些，布雷恩近來一直在家中整理案情檔案，難得完成了一大堆瑣碎的事情，有時間出門到公園轉一轉。

就在他經過一家花店的時候，一個女人突然從花店裡衝了出來，看到他之後，也不管三七二十一，上去就抓住布雷恩的手臂，大聲喊道：「你這個賊，我看你這次還往哪裡跑，終於讓我抓到了！」

布雷恩一看，抓住自己的人竟是自己認識的人，便笑著說：「卡斯爾太太，我想是您認錯人了，我是布雷恩，不是什麼賊。」布雷恩心中覺得有些好笑，沒想到自己做了這麼多年的偵探，今天竟然會被人當成賊，這可真是一起天大的烏龍事件。

卡斯爾太太聽到布雷恩的話，這才看清自己確實抓錯了人，連忙鬆開抓著布雷恩手臂的雙手，趕緊道歉，她說：「真是不好意思，我心裡一急，看到門口正好有個人，也沒看清楚就以為是剛剛的那個賊。」

　　布雷恩向她詢問事情的經過，卡斯爾太太說：「正好，您是偵探，就請您幫我抓到那個賊吧。」然後她敘述道：「剛剛我在院子裡正要出門，忽然就闖進來一個賊，他一下子把我打倒在地，並把我的錢包搶走了，我趕緊追了出來，沒想到正好撞到您了。」說到這裡的時候，卡斯爾太太的臉上露出一抹尷尬，對著布雷恩笑了笑。

　　布雷恩說：「既然正好被我趕上了，那就交給我吧。」就算卡斯爾太太不說，他也正有此意，更何況人家如今都已經開了口。

　　「在剛才，附近還有其他人嗎？」

　　「有啊，當時斯特丹正在院子中的花房裡給一堆油桶刷油漆呢。」

　　「那好，我想他一定有看到了那個賊搶劫的情況，說不定還看到了是誰，走吧，我們過去問問他。」布雷恩請卡斯爾太太帶自己過去找斯特丹好瞭解情況。

　　斯特丹是一個老實但膽小怕事的人，前幾年也不知道怎麼就鬼迷心竅了，竟然加入了本地的一個小混混幫派，但是沒有幾天，就被幫會的頭目朗姆認為他「沒出息」，給攆了出來。事情發生時，他正在敞開的花房裡

做事，應該能看到那個賊。但讓布雷恩沒想到的是，他竟然矢口否認說自己什麼都沒有看見，也什麼都沒聽到。

為了證明這一點，他還刻意補充說：「當時我發現用來裝油漆的桶上有個縫，於是我就提著桶，去倉庫換了一個新的，所以我那時什麼都沒有看到。」從花房到倉庫大概有 100 公尺，在這段路的地上確實有間隔不遠的油漆滴點，說明斯特丹當時確實去過倉庫換油桶。

但是，精明的布雷恩卻從這些油漆的痕跡中發現了奇怪的地方：從花房到倉庫的路上，有一連串的油漆滴點，但是前半段的油漆滴點之間的距離比較近，而後半段則比較遠，這是怎麼回事呢？

布雷恩思考了片刻之後，便對斯特丹說：「你是真的去了倉庫，但是你分明就看見了那個賊，而且我猜想你們應該是認識的。所以快說實話吧，我知道你是個老實人，我會替你保守祕密的。」

斯特丹見自己的謊話被人識破了，只好道出了真相：「搶卡斯爾太太錢包的人，就是我之前加入過的幫派的老大朗姆，我惹不起他，所以不敢說出真相。」

那麼，布雷恩究竟是怎麼從漏漆的痕跡看出了斯特

丹在說謊的呢？

案情筆記

因為我發現後半段的漏漆痕跡要比前半段的遠，說明在後半段的時候，斯特丹是加快了腳步的，或者說他可能是用跑的。

那麼為什麼他會突然加快腳步呢？因為他看到了那個賊，而且還認識那個人。向來膽小怕事的他，不想被捲進這件事情來，所以才刻意加快了腳步，趕緊走進倉庫裡，這樣就可以說自己什麼都沒有看見了。

10. 神奇的祕方

　　最近布雷恩覺得自己好像胖了不少，為了保持良好的體態，他不得不每天早起努力鍛鍊。這天早上，他剛剛從公園運動回來，正準備喝水吃早餐，就聽到外面的門鈴突然響了起來。打開房門一看，來的人是自己的好朋友馬斯克林，而在他的身後還跟著一個陌生的男人。

　　馬斯克林一見到布雷恩就笑著說：「老朋友，好久沒有見到你了，你好像發福了不少。聽朋友們說，你最近很為你的身材煩惱，是不是？」

　　布雷恩請他們二人進屋之後，點了點頭，說：「是啊，變胖了，所以最近每天都早起運動，才剛回來你們就來了，若是再早來幾分鐘，你們就要在外面等著了。」

　　「我今天來是要告訴你一個好消息。」馬斯克林臉上滿是笑意，拍著布雷恩的肩膀說道：「我先給你介紹一下我身邊這位神奇的先生吧。」說著，他將那個男人拉到布雷恩的面前，說：「他可是非常厲害的人，最近他研製出一種神奇的藥方，能夠讓你在很短的時間裡就

減掉多餘的脂肪，擁有一身結實的肌肉。」

布雷恩這才仔細看了看那個陌生人，此人果然長得十分健壯，是個十足的肌肉男。

聽到馬斯克林的介紹之後，那個男人便開口自我介紹道：「大偵探，您好。我叫努巴，曾經是一名長跑運動員。最近我在原來所知道的營養配方的基礎上，研究出來一個瞬間減肥增肌祕方，可以讓你在半個月內瘦下來，並且在半年內，瘦下 10 公斤的肥肉。我已經親自體驗過了，所以我敢保證，這個祕方絕對有效，你看，我本人就是最好的例子。」

布雷恩聽了他的話，用略帶懷疑的目光看著他，等著他的解釋。

努巴繼續說道：「自從依照祕方進食之後，我現在比半年前減輕了 30 公斤。遺憾的是，為了研究這個祕方，我幾乎花光了所有積蓄，你看我身上的這身西裝，都是我兩年前買的，還有這雙皮鞋，我也已經穿了三年了。」

「雖然很慘，但是還好有上帝保佑我，現在我的研究終於成功了。我想把我的祕方推向市場，但是我缺少資金，您只要出資 50 萬英鎊就算入股了，我的這個發明

一定會有十分廣闊的市場，所以我相信您會做出明智的選擇。」

布雷恩聽了他的敘述之後，又仔細地上下打量了他一番，這個名叫努巴的人確實十分健壯，渾身都是肌肉。可以看出來，他身上的西裝也確實有些舊了，但是很乾淨、得體，腳下的皮鞋也有些舊，不過很乾淨。

經過一番思考，布雷恩對著身邊的馬斯克林說道：「老朋友，我看你是糊塗了，這麼明顯的騙局，你怎麼會上當呢？」

聽到布雷恩說自己是騙子，努巴顯得很憤怒，他說：「就算你是偵探，就算你不打算入股，也不可以這樣詆毀我，我要告你！」

「告我？我看應該是我們要這樣對你吧。」布雷恩對著努巴說了一番話之後，剛剛還十分囂張的努巴瞬間就洩了氣，灰頭土臉地逃走了。那麼，布雷恩是如何知道面前的努巴是個騙子的呢？

案情筆記

　　努巴說自己為了研究祕方已經花光了所有積蓄，他的這身衣服也是兩年前的，但是他又說自己在半年前減了 30 公斤。試問，一個體重已經減少了 30 公斤的人，穿著兩年前買的西裝怎麼可能會合身呢？因此我判斷他在說謊。

11. 銀行搶劫案

　　麥克亞瑟是前幾日剛剛調到卡特警長手下的一位警官，據他以前的上司說，這個警官是一個敢衝敢闖的人。

　　這天，麥克亞瑟正在執勤，他接到一通報案的電話，報案人說：「邦德大街的 ×× 銀行就在剛剛發生了一起搶劫案，有五個歹徒搶走了十萬英鎊，歹徒的手裡還有四支手槍，都是能裝六發子彈的左輪手槍。」

　　麥克亞瑟警官問清楚後，立刻開車出發，朝著歹徒逃跑的方向追了過去。因為走得太過匆忙，他甚至忘記攜帶手槍。他的同事瑟爾看到還在桌子上放著的警用六發左輪手槍，暗道一聲不好，擔心麥克亞瑟會出事，他連忙召集幾個員警，開了一輛警車趕往支援。

　　「砰砰砰……」遠處傳來一陣又一陣槍聲，員警們心中猛然一震，有一種不祥的預感瞬間湧上了心頭，瑟爾幾個人互相看了看，都在對方的臉上看到了擔憂的神色。

　　眾人深吸一口氣，然後循著槍聲來到了一處荒涼的

無人地帶，讓眾人不敢置信的是，他們看到的竟然是五名歹徒倒在地上，還全部是胸口中槍身亡，而麥克亞瑟警官僅僅是左手臂受了點傷。

瑟爾等人走了過去，撿起地上的錢箱，一邊攙扶著受傷的麥克亞瑟，一邊對他豎起了大拇指，發自內心地讚美道：「你真是太厲害了！」

一個星期之後，銀行專門為這件事情舉辦了一場答謝宴，麥克亞瑟、瑟爾、卡特、布雷恩等人都收到了邀請。在宴會上，銀行的高層們頻頻舉杯向麥克亞瑟警官致謝，還請他向在場的人們敘述他的英雄事蹟。

麥克亞瑟並沒有推辭，儘管他手臂上的傷還沒有完全好，他依然站起來說道：「那天我接到報案之後，連忙開車追了出去，沒想到卻被一個歹徒發現了，他掏出手槍朝著我連開了兩槍，其中的一槍打在我的手臂上。我帶著傷和那個歹徒搏鬥，終於搶下了他的手槍，然後一槍打死他。這時，另外四個歹徒也聽到了槍聲，回頭向我撲過來，連續朝我開槍。謝天謝地，子彈都沒有打中我。於是，我又連開了四槍，終於將他們都擊斃了。也就是在這時，我的同事們趕了過來……」

聽到這裡，宴會上響起了陣陣掌聲，然而一邊坐著的布雷恩卻搖了搖頭，對坐在身邊的卡特警長說道：「我想，你這個新來的下屬有問題，他的敘述是編造出來的。」

卡特警長聽到他的話，愣了一下，在聽到布雷恩的解釋之後，才終於明白過來。

宴會結束後，卡特警長讓人暗中對其進行調查，結果真的如布雷恩猜測的一樣，這個警官的話是假的不說，他竟然還和歹徒是一夥的，只是因為分贓不均，才對他們痛下殺手。

那麼，布雷恩究竟是怎樣推測出麥克亞瑟警官在說謊的呢？

案情筆記

　　在麥克亞瑟的敍述中，我瞭解到歹徒當時使用的是只能裝六發子彈的左輪手槍，而在他搶過歹徒手裡的手槍之前，那支手槍就已經打出了兩發子彈，之後他一槍打死了那個歹徒，這時手槍裡應該只剩下三發子彈。然而他卻説自己又連開了四槍，將剩下的歹徒都打死了。

　　這麼算起來，這把手槍裡裝的子彈就有七發，這不符合實際情況，所以他所説的英雄事蹟不過是他自己編造的而已，也就是説他很有問題。

12. 脖子上的傷口

在一個漆黑的夜晚，布雷恩忙碌了一天，解決了一個外地的案件，正開車回家。就在車子開到郊區的時候，突然從路邊冒出一個人來。布雷恩趕緊一腳踩住煞車，這才避免了撞到那個人。那個人也被嚇了好大一跳，跌坐在地上，身子顫抖著。

布雷恩有些過意不去，雖然沒有撞到他，但是很擔心對方是不是被嚇到了。於是他下車去查看，並詢問道：「你還好嗎？」

「沒……沒事……」這個人抬手擦了擦臉上的汗水。

布雷恩注意到這個人的身上竟然全都濕透了，於是十分好奇地問道：「你這是怎麼回事？身上的衣服怎麼都濕透了？」

聽到布雷恩的詢問，這個人一愣，然後像突然之間想起了什麼一樣，抓著布雷恩的手臂說道：「對了，我剛剛掉到了水裡，有人死了，我得去報警。」他說完就從地上站起來，準備往城裡走，布雷恩卻拉住他的手臂

說道：「我是偵探，有什麼事情你可以和我說。」

那人一聽，連忙對布雷恩說道：「天太黑了看不清，剛剛我在走過一座橋的時候，不小心被什麼東西絆倒了，害我掉進了河裡。還好我會游泳，很快就游上了岸。出於好奇，我想看看究竟是什麼東西將我絆倒的，於是就走過去看看，結果發現那裡竟然躺著一個人。」

布雷恩一邊開車載著他朝案發現場駛去，一邊仔細地聽著他的話。那個人又說道：「我蹲下看了看，發現那個人的脖子上有兩道傷口，而且他渾身都是血。當時我摸了摸那個人的身子，發現還有溫度，我想他應該遇害沒有多久，所以就想著趕緊去報案。」

聽了他的話，布雷恩轉過頭看著身邊的人問道：「你是怎麼知道他的脖子上有兩道傷口的？」

「哦，那個……我是從衣服的口袋裡翻出了火柴，然後照亮了才發現的。」

布雷恩猛地一踩剎車，在對方還沒有反應過來的時候說道：「你不要再撒謊了，你就是殺害了那個人的凶手。」

布雷恩為什麼這樣說？

 案情筆記

　　這個人對我説，他是被屍體絆倒之後，掉進了水裡，然後再爬上岸，用火柴照亮發現死者身上的傷口的，但顯然他的話裡是有漏洞的。

　　因為在他掉進水裡的時候，火柴必然也是濕了，那麼濕的火柴要怎麼點燃呢？所以，我推斷出他在説謊。

13. 火車站的命案

　　倫敦是歐洲最有名的城市之一，這裡擁有很多美麗的旅遊景點，所以每天都有來自世界各地的遊客到這裡來遊玩觀賞。這也使得倫敦這座城市看起來有點擁擠，尤其是火車站。

　　這天，倫敦的警察局接到報案，就在剛剛城東的火車站裡發生了一起命案，一名男子被人從擁擠的月臺上推了下去，正好被疾馳而過的火車撞死了。

　　警方接到報案之後，立刻立案偵查，布雷恩也被卡特警長邀請過來幫忙。

　　因為在場的人都沒有看到這名男子被推下月臺的一幕，而且月臺上所安裝的監視器也沒有照到那個角落，所以員警們過來之後，只能先將所有靠近那名男子的旅客，都請到了警察局接受調查。

　　正當調查遇到了瓶頸，所有人都感到毫無頭緒的時候，一名年輕的女子跑過來報案，說她的男朋友就是殺害那個人的凶手。

女子說，就在剛剛她和男朋友發生了激烈的爭吵，兩個人都很生氣，激動之下他們決定分手。儘管如此，男朋友還是決定先將她送到車站，然後再離開。進入月臺之後，她看見她的男朋友在看到那個死者之後，和死者互相點了點頭，看他們當時的表情，他們應該是心存芥蒂的舊識。

她說那列火車經過時，火車的強大風力將她吹得向後倒了過去，就在一剎那，她看到自己的男朋友從那個人的身後猛然將他推下了月臺，使得那個人被撞死。

布雷恩聽了這名女子的陳述之後，拍了拍身邊的卡特警長的肩膀，說道：「她在撒謊，她應該不知道這樣誣陷別人是有罪的。」

卡特警長雖不明白這名女子哪裡說了謊話，但他還是大聲說道：「胡言亂語！妳知道自己現在是在犯罪嗎？」

女子聽到卡特警長的話，十分害怕，只好乖乖地承認自己因為和男朋友吵架，心中不快，於是故意誣陷他。

那麼，女子究竟是怎麼暴露自己在說謊的呢？

案情筆記

　　火車行駛的時候，在車身的周圍會形成一個低氣壓區，而此時站在車邊的人只可能會被氣流吸向火車，不可能向後面倒，所以我正是透過這一點判斷出這名女子是在說謊話的。

　　警方調查後得知，那名死掉的男子是因為一不小心，失足掉下了月臺，剛好被疾馳而來的火車撞死的，所以這是一起意外事故，並不是人為造成的。

14. 被害的情人

　　莫里斯是一家大型國營企業的高級人員，平日裡作風很不正派，經常有人看到他使用公款吃喝，或者和某些女下屬關係曖昧。但礙於他的職位，沒有人敢對他說些什麼，而他也不覺得自己有什麼不對。

　　不過，他也不是傻子，他不敢將在工作崗位上貪汙的錢財明目張膽地放在自己的保險箱裡，更不敢存進銀行的戶頭。在情人的提議下，他弄了個假的名字，開了一個戶頭，將存款全部轉移到裡面，最後將存摺交給情人代為保管。

　　這天，莫里斯趁著中午吃飯的時間，特意驅車半個多小時來到了情人琳達居住的別墅，順便看一看自己的那本存摺。說他是個守財奴，一點都不為過，因為他會每隔兩天就過來看一看。

　　莫里斯才一進屋，就被眼前的景象嚇了好大一跳，只見琳達的手腳都被繩子捆綁著，整個人倒在床上，就連嘴巴也被人用布團塞得嚴嚴實實的。

莫里斯趕緊走過去，將琳達的手腳鬆開，然後向她詢問道：「這究竟是怎麼回事？親愛的，妳怎麼會被人綁起來了？」

「親愛的，昨天晚上 11 點左右，有一個蒙面歹徒突然闖了進來，趁著我還沒有反應過來的時候，就把我給捆在了床上，然後用刀逼我交出存摺。我實在太害怕了，擔心他會殺了我，所以……所以我就告訴了他存摺放置的位置。」琳達一邊哭，一邊訴說著。

聽到自己的存摺被人偷了，莫里斯險些吐血，那些錢可是他的命，搶匪拿了他的錢相當於要了他的命，要是不將這個搶匪找到要回錢，他這一輩子都會難受。

可是他不敢報警，因為畢竟這是他貪汙得來的錢，叫他如何能拿到檯面上來說？於是，他打了電話給布雷恩，向他說明了大致經過，並說道：「大偵探，請你務必幫我找到搶匪，到時候我會給你很多的報酬。」

十幾分鐘之後，布雷恩來到這棟別墅，見到莫里斯和琳達正垂頭喪氣地坐在沙發上。布雷恩首先環顧了一下屋子，並沒有發現什麼特別的地方，只有位於角落的一個抽屜被抽了出來，想來那裡應該就是放置存摺的位

置，而爐子上燒著的水壺，則正在冒著熱氣。

「先生，您到了這裡之後，是否動過現場的東西？」

「沒有，我懂得保護現場的重要性。」

「那麼如此說來，應該是您身邊的這位女士在說謊了，您的錢究竟去了什麼地方，您應該問問她。」

布雷恩為什麼要這樣說？

案情筆記

　　琳達說她是在昨天晚上 11 點左右被人綁在床上的，而當布雷恩趕到現場的時候，已經是第二天中午了，也就是說，距案發時間已經過了十幾個小時的時間。而在她家的爐子上，卻依然燒著水壺，想一想，一壺水如果在爐火上加熱了十幾個小時，又怎麼可能還會有水，且壺底沒有被燒穿？所以，琳達在說謊。她是為了獨吞了那筆錢，故意設計了這個假現場。

15. 恐嚇信

前段時間，布雷恩接到老同學的喜帖，希望他這位許久不見的老朋友在月底的時候能夠抽空來參加他的婚禮。

這個老同學是布雷恩大學的室友，兩個人關係很好，只是畢業之後大家都在忙著各自的事業，聯繫漸漸少了，但是友情仍在，所以當聽到朋友要結婚的消息，他真的非常替他高興。

布雷恩買好了機票，提前兩天就飛到了老同學所在的城市，在和朋友見了面，一起吃了飯之後，他就回到了酒店。沒有想到就在他正洗好澡，準備上床睡覺的時候，酒店裡的火災警報器突然響了起來，當他跑出房間的時候，走道裡已經滿是滾滾濃煙。

幸運的是，他住在二樓，所以很容易就逃到了樓下。救火人員在兩分鐘內就趕到了現場，撲滅了大火，遺憾的是，這場火災還是燒死了一個住客。據和他住在同一間套房裡的石烈本說，死者名叫多尼茲，他們二人之所

以會來到這個地方，是因為二人代表公司來這裡和另一家公司的人進行商務談判。

　　警方也很快就趕到了現場，帶隊的密勒警長和布雷恩是認識的，他剛一到這裡，就看到了站在一邊穿著睡袍的布雷恩，便走過來和他打招呼，他說：「真沒想到，會在這裡遇到大偵探。」

　　因為瞭解布雷恩的實力，所以密勒警長開口，希望布雷恩能夠幫助他一起調查，布雷恩沒有拒絕他的邀請。

　　經過驗屍，發現多尼茲在起火前就已經被人刺死了，而且在他的房間裡還有一個定時的引火裝置，所以可以確定起火的原因就是這個定時引火裝置導致的。

　　石烈本說：「今天我因為有些事情，所以很晚才回來，等我回來的時候，我發現多尼茲已經睡著了，於是我就回自己的房間休息。剛剛睡下，我突然感覺胸悶，便醒了過來，這時我才發現，四周都已經彌漫著煙霧。我趕緊起床往外跑，我看到多尼茲的房門一直緊閉著，便又過去使勁敲了敲他的房門，卻沒有聽到他的回答，眼看著火勢越來越大，沒有辦法，我只好自己先逃了出來。」

　　布雷恩瞭解了情況之後，又根據石烈本提供的消息，

找到了白天曾經和他們二人在談判中發生過不愉快的斯特爾，向他瞭解情況。

斯特爾說：「也難怪你們會懷疑我，沒錯，今天白天的談判，我們確實發生了不愉快，而且多尼茲和我都說要給對方好看。就在你們過來之前，我還收到了一封郵局寄過來恐嚇信。」

說罷，他從抽屜裡拿出一封信，上面寫著：「我知道你就是刺殺多尼茲的凶手，如果不想被人知道你的罪行，你必須在明天下午5點的時候，帶著20萬英鎊的現金，到酒店的地下停車場B區32號車位來。」而這時，離案發的時間才只過了兩個小時。

布雷恩看著手裡的信封，抬頭對著面前的斯特爾說道：「你根本就是在撒謊！我想多尼茲的死一定和你有關係。」

布雷恩為什麼會這樣肯定？他是如何推斷出來的？

案情筆記

　　斯特爾說這封信是剛剛收到的，然而此時才距離案發時間兩個小時，而且還是半夜，這個時間郵局是不會給他送信，所以，很顯然這封信是偽造的。

　　而且，在這個時候，警方並沒有對外透露多尼茲的真正死因，所以，也只有真正的凶手才知道他是被刺殺而亡的。如今，斯特爾過早地拿出了這封信，正好暴露出他自己就是真凶。

16. 正當防衛

　　布雷恩早上突然接到卡特警長的電話，說要請他到警察局一起商量一件事情，於是布雷恩在吃過早飯之後，便早早地來到了警察局。出乎布雷恩意料的是，卡特警長找他並不是商量事情，而是要給他一個驚喜，因為今天是布雷恩35歲的生日。

　　「兄弟，生日快樂！」卡特警長將一個大蛋糕放到布雷恩的面前，笑著說道：「你都35歲了，一晃我們也認識了十幾年的時間了，唉，你說，你怎麼還是一個人呢？」卡特警長的孩子都已經17歲了，可是布雷恩竟然還單身，這麼多年就沒有想過找一個伴。

　　聽到卡特警長的話，布雷恩有些不好意思地笑了笑，他說：「你知道的，我不喜歡被人管啊。」而且他做偵探的這些年，多多少少也得罪了不少人，他不想連累別人，也不想有什麼過多的牽掛。關於這一點，卡特自然明白，於是也不和他糾纏這個話題。

　　就在布雷恩準備切蛋糕的時候，有人突然敲門並走

了進來向卡特警長報告道：「長官，剛剛有人來自首，說自己正當防衛殺了人。」

布雷恩和卡特一聽，也顧不得吃蛋糕，連忙走了出去，瞭解相關的情況。

那個來報案的人說自己名叫裴恩，而被他殺死的人名叫雷亞斯。命案現場就在離他們居住的地方不遠的一個魚塘邊，現在雷亞斯的屍體還在那裡。

布雷恩和卡特等人在裴恩的帶領下來到了那個魚塘，果然看到一個滿頭是血的人躺在地上，身體已經僵硬，顯然已經死去多時。

裴恩說：「我和雷亞斯是鄰居，因為都喜歡釣魚，所以關係非常要好，我們也經常一起去釣魚。最近因為雷亞斯不知怎麼的丟了一大筆錢，也不知道他是從哪裡聽來的消息，說是我偷了那筆錢，於是他最近都沒有約我去釣魚。」

裴恩一邊說，一邊哭訴道：「今天早上，他突然約了我一起過來釣魚，我本以為他終於發現是冤枉了我，要跟我和好的，哪知道就在我盯著水面上的浮標時，忽然看到了水中顯現出他的倒影，而他正舉著一塊磚頭，

要朝著我的頭砸了過來。我被嚇得趕緊躲開，搶過他手裡的磚頭，朝著他砸了過去，結果竟然把他砸死了。」

「我這麼做是正當防衛，對不對？」裴恩抓著卡特警長的手臂，眼中含淚悔恨地說。

沒想到，布雷恩在聽了他的話之後，卻十分肯定地說：「別自作聰明胡說八道了，你是故意殺了他的！」

裴恩的話究竟哪裡有漏洞呢？

案情筆記

池塘的水面是平的，所以人在釣魚的時候，是根本就沒有辦法看到身後的人在水中的倒影，就是從這一點，我可以斷定裴恩在說謊。應該是他殺死了雷亞斯，然後想要試圖用「正當防衛」來逃避法律的制裁。

真假遺囑

　　布雷恩接到鄰居的通知，說住在他們社區裡的一位先生，在今天早上被人發現死在了自己的家裡，死因是胸口被人刺了一刀。鄰居也打了報案電話給警局，現在員警和法醫已經趕到了現場，不過他們還是覺得應該和他這個大偵探說一聲，畢竟布雷恩也住在這個社區，有他出手調查的話，案情應該會更明朗一點。於是布雷恩接了這個案子，和員警們一起進行調查。

　　經過調查，他們確認了死者的身分，布雷恩和卡特警長根據調查到的住址，一同來到了死者的弟弟泰勒的家。卡特警長按了泰勒家的門鈴，過了幾秒之後，泰勒打開房門，布雷恩問道：「請問您是泰勒先生嗎？」

　　「是的。」泰勒回答。

　　「我是警區的卡特警長。」「我是偵探布雷恩。」兩個人表明身分說明來意之後，被泰勒請進了屋子。

　　剛一坐下，布雷恩就略帶沉重地說道：「很遺憾，我必須要告訴你一個不幸的消息，你的哥哥被人謀殺

了。」

「什麼！」泰勒十分驚訝，他說，「我昨天晚上還見過我哥呢，真不敢相信，他居然會被人殺害，大偵探、警官，你們確定死者就是我哥哥嗎？」

「驗屍報告，還有一些其他資料都顯示，死者就是你的哥哥。我們今天過來，就是想看看你這邊能否提供一些線索給我們，看看誰有殺害你哥哥的嫌疑。」布雷恩說。

泰勒想了想說：「其實我大哥這個人平時為人不是很好，所以他有很多的仇家，這一點大家都知道。前天，他的助理還跟他大吵了一架。不久前，我二哥也和他發生過爭執。還有一個可能殺害我大哥的人就是我的三哥，我知道他很憎恨我大哥。我可以把他的住址告訴你們，但請你們一定要答應我，不能告訴他是我說的。」

「不必了！」布雷恩打斷泰勒的話，說道：「根據你剛才所說的話，我已經知道，凶手就是你！」

你知道布雷恩是怎麼知道的嗎？

案情筆記

從泰勒和我們的談話中，能夠知道他至少有三個哥哥，但我和卡特警長在還沒有說是他的哪位哥哥被人殺害時，他自己就說了出來，死的是他的大哥，可見他早就已經知道死者的身分了。

而且在最開始跟他說他哥哥死亡的時候，他表現得十分吃驚，這很顯然是自相矛盾的，所以可以肯定的是他在說謊，他是故意裝出吃驚的樣子。因此，我猜測凶手就是他。

夾在書中的遺囑

早上，布雷恩才剛剛起床就接到電話，說他的朋友夏洛克在今天早上的時候，因病搶救無效去世了。

夏洛克是倫敦市一個有名的大富翁，一輩子做了不少的善事，外人們都說他是一個大善人。因此，他雖然年紀很大，但是布雷恩卻很喜歡他。之所以年紀相差 40 歲的兩個人能夠成為好朋友，是因為之前布雷恩曾經替他辦過幾次案件，兩個人聊過之後，都很欣賞對方，因此這二人成了忘年之交。

夏洛克有一個姐姐和一個弟弟，因為他自己近年來體弱多病，再加上年事已高，所以便早早地寫好了遺囑，準備將自己名下的公司還有上千萬英鎊的財產都留給姐姐的孩子。所以，在臨死之前，他曾經找來了著名的律師倫德先生，並把自己的遺囑交給了這位辦事公正的律師，為了保險起見，他還找來了布雷恩做見證。

所以，在今日夏洛克離世之後，夏洛克的家人打電話給布雷恩，一是告訴他夏洛克的死訊，二是因為遺囑

的事情，需要請他過去一趟。

在早上得知夏洛克的死訊之後，他的侄子費曼便拿著一封遺囑來到了夏洛克的家，並對在場的所有人說道：「事實上，我這裡也有一份遺囑。」

倫德先生對此事感到很驚訝，因為這件事情，他從沒聽夏洛克先生提起過，所以他心中十分懷疑那封遺囑的真實性，因此他請來偵探布雷恩和他一起鑑別這封遺囑的真偽。

對於布雷恩的到來，費曼並沒有表現出一絲一毫的慌張，反倒笑著對倫德說道：「我知道我的伯父有留給你一份遺囑，但是，我不得不告訴你，我手裡的這份遺囑才是真的，因為他的簽署時間，要比你手裡的那份還要晚上一些，而這份遺囑上的遺產繼承人是我。」

聽到費曼的話，布雷恩和倫德先生互相看了看，布雷恩上前一步，笑著問道：「不知道費曼先生是在哪裡找到遺囑的呢？」

「是在我伯父書房的書桌上放著的一本書中找到的。那天我去他的家裡探望已經奄奄一息的伯父，然後他告訴我，在他書房的桌子上有一本《聖經》，裡面的 25 和

26 頁中間，夾著一份遺囑。」

布雷恩聽到費曼的話之後大笑了起來，然後目光突然變得凌厲的說：「若是你這個騙子能夠把這份遺囑放回原處，我就承認你是遺產的繼承人！」

費曼聽到布雷恩的指責，當場就愣住了，最後只好承認自己撒謊，而這份遺囑也是他偽造的。

那麼，布雷恩究竟是怎麼發現費曼在說謊話的呢？

案情筆記

因為《聖經》中的 25 和 26 頁，是印在一張紙的正反面的，無論費曼怎麼做都不可能在裡面找到一張夾著的遺囑，因此他的這份遺囑是自己偽造的。當然，這張紙也是不可能放回原處的，所以無論如何，費曼都不可能成為繼承人。

19. 石器上的畫作

有一天，布雷恩閒來無事，便想著要開車出去散散心，就在他剛走出門口的時候，遠處傳來了腳步聲，緊接著就是熟悉的笑聲：「老朋友，好久不見，你真的是好忙啊。」

布雷恩聽到說話的聲音，看過去發現是自己足足有一年未見的老朋友比爾。

他說：「嘿，比爾，真的是好久不見。」因為這些日子他總是忙著辦案，疏忽了和朋友之間的聯絡。

比爾是布雷恩大學時期的好友，畢業之後他自己開了一家公司，專門做古董生意。因為布雷恩對古董也有些瞭解，所以比爾在參加拍賣會或展覽會的時候，總找布雷恩一起參加。

「這一次，恐怕又要找你幫忙了。」比爾臉上帶著微笑，說，「今天下午，我要參加一個古董的展覽會，聽說那裡有很多好的寶貝，只是……我需要你的意見。」

「當然沒問題。」反正他正想出去散心。

　　當兩人來到展覽會的時候，這裡已經聚滿了人，他們都是來觀賞這一次古董展的，古董的所有者已經在發出請帖的時候，說明這一次將會把展出的所有收藏品出售。這樣的消息對於古董愛好者來說，自然是最好不過的。

　　古董的持有人以前曾見過布雷恩，但對於這次還能夠再見到這位有名的大偵探，真是高興不已，所以親自來迎接，他說道：「大偵探你好，我叫蘭斯，是這次展覽會的舉辦者。」

　　「你好。」布雷恩對於自己竟然有這樣大的名氣，也吃了一驚。

　　「真沒想到大偵探也對古董有研究，因為你是我的偶像，我今天就把我最看好的一份收藏品，推薦給你。」說罷，他一臉神祕地說道，「最近非洲的一個地方發現了遠古時期洞穴人遺址，我剛好從非洲回來，就從那裡弄回來一件洞穴人曾經用過的石器，石器上還刻著一些簡易的畫。」

　　說著，他便帶著比爾和布雷恩兩個人走進了一個小房間，然後從一個保險櫃中拿出一個石器，說：「看，

這個東西可是我花費了很大的力氣才弄回來的，你們仔細看看。」

布雷恩和比爾接過石器仔細瞧一瞧，那石器上刻著的是一群猿人追趕一隻恐龍的場景。

「怎麼樣，不錯吧！你們若是想要這個，我就以最低的價格轉讓給你們。」蘭斯很認真地說道。

「我看還是不用了，這樣的東西，你就自己留著吧，我們不會買這個一文不值的東西。」

布雷恩為什麼會這麼說？

案情筆記

雖然蘭斯說得很好聽，但那個石器一看就是假的，恐龍和猿人不可能生活在同一個時期，有點常識的人都知道，人類是在恐龍滅絕之後才出現的。

20. 不打自招

　　卡特警長接到報案，說在三分鐘前，位於城西的某家銀行發生了搶劫案，如今嫌犯已經逃離，在附近巡邏的員警正在追捕，需要總部前往支援。卡特警長掛斷電話之後，連忙集合警員前去追捕嫌犯。

　　經過員警們的通宵努力，在案發後不到 24 小時就把一名嫌犯逮捕歸案了。

　　被逮捕的人名叫傑克 · 溫克爾，是一名退役軍人。他似乎對審訊的流程十分瞭解，自從被抓回來之後，就一直對案件閉口不談，無論員警使用什麼方法，他都一直行使自己的緘默權。

　　看著審訊室中老老實實坐在那裡的溫克爾，卡特警長知道，作為軍人，溫克爾的毅力要比一般人強，用一般的審訊方法是無法讓他妥協的。無奈地嘆了口氣，卡特只好再次向布雷恩求助。

　　等到布雷恩趕到之後，只進去和溫克爾簡單地說了些什麼，溫克爾就乖乖地交代了自己的犯罪事實。

　　「雖然銀行是我搶劫的，但是錢並不在我這裡，我已經把它轉交給我的一個朋友霍華森了。你們去找他吧，他就住在城西裕華社區。」

　　離開審訊室的時候，卡特警長向身邊的布雷恩問道：「你是跟他說了什麼，為什麼他會開口了呢？」

　　布雷恩一臉神祕地笑了笑，說道：「其實，他之所以會去搶銀行，是因為他的女兒正要準備動手術所以急需一筆錢。而他不開口，也是因為害怕自己的事情會讓女兒的病情惡化。我跟他說，警方已經掌握了證據，如果他說出案情或許還能減刑，至於他女兒的醫藥費，我會幫忙想辦法。」

　　「你……」卡特警長聽到布雷恩的話，有些驚訝，「這些你都是怎麼知道的？」

　　「我以前見過他……」說完，便拉著卡特警長上了汽車，二人朝著城西而去。

　　然而，當他們見到霍華森的時候，對方卻說自己根本就不認識溫克爾，更沒有拿過錢。

　　「可是溫克爾說他認識你，而且他還把錢給了你。」布雷恩看著面前的霍華森說。

霍華森聽了布雷恩的話卻笑了，他說：「他認識我，可是我不一定就認識他啊，我認識總統先生，你也認識總統先生，可是總統先生卻不認識你我。」說完，他聳了聳肩，表示無奈。

「可是據溫克爾說，他的錢確實轉交給你了。」

「還要我說幾遍？」霍華森有些激動，說，「我根本就不認識傑克 · 溫克爾，你們不要再來煩我，否則我會告你們。」

聽了霍華森的話，布雷恩卻笑了，他說：「你的謊言已經出賣了你，現在，你被捕了。」

請問，布雷恩是憑著什麼拆穿了霍華森的謊言？

案情筆記

雖然霍華森一直否認自己認識溫克爾的事實，但是在我接二連三，反反覆覆詢問他錢藏在什麼地方的時候，他最終還是因為情緒太過激動，而不小心說出了傑克 · 溫克爾的全名。

21. 離奇的自殺案

　　這天晚上，倫敦某家著名企業舉辦年會，因為企業的老總和布雷恩的交情不錯，所以布雷恩也在受邀之列。在年會開始之前，布雷恩就先到了會場，和眾人打過招呼之後，意外地在這裡看到了卡特警長。

　　「大偵探，你怎麼也在這裡？」卡特警長顯然也對能夠在這見到布雷恩感到驚訝，「真是沒想到，竟然會這裡碰見你。」他哈哈大笑著朝著布雷恩舉了舉酒杯。

　　「警長，說實在的，我總有一種不祥的預感，覺得今天好像會有什麼事情發生。」布雷恩一邊說，一邊抬頭看向四周，「但願這只是我的胡思亂想。」

　　「我想一定是你胡思亂想了。」卡特警長並不覺得這裡有什麼不對勁的。在他看來，大家都打扮得那麼正式，各個笑語歡顏的，哪會有什麼事情發生？

　　兩個人又閒聊了一會兒，就看到企業的老總走上了講臺，在他發表談話之後，他又說道：「那麼，接下來就請各位來賓一起觀看今天我們為大家準備的節目吧。」

　　話音剛落，台下掌聲雷動，接著主持人上臺，對來賓們說道：「尊敬的各位來賓，接下來請欣賞大力士阿克塞爾的表演。」然而，在主持人報幕過後，卻遲遲不見大力士演員阿克塞爾上台。

　　大概過了兩分鐘的時間，演員萊頓慌慌張張地跑到了主持人的身邊說：「不好了，我看到阿克塞爾好像要自殺。」

　　聽到萊頓的話，台下的所有人都震驚了，布雷恩和卡特警長二人則迅速地跑上臺，向萊頓詢問情況，並要他帶他們到道具室查看。

　　道具室裡，阿克塞爾的雙手緊緊地掐著自己的喉嚨倒在地上，臉上的表情很痛苦，已經沒有了氣息。而在他的身邊，除了一個空了的水杯之外，就只有他平常表演時使用的道具。

　　「你能把你剛剛看到的情況和我們詳細說一下嗎？」卡特警長看著身邊的萊頓。

　　「好的。」萊頓擦了擦臉上的汗水說道，「因為已經要輪到阿克塞爾表演節目了，但是他卻遲遲沒有上臺，所以我就去找他。阿克塞爾在表演之前有檢查自己道具

的習慣，所以我懷疑他可能是在道具室裡。果然，在我推門進來時發現了他的身影，只是在我仔細看的時候，卻被嚇得驚呼出來。」

說到這裡，萊頓又擦了擦汗水，他說：「我看見他用雙手使勁掐著自己的脖子，我怎麼拉也拉不開，他的力氣實在太大了，我怕他真的想不開，就跑出去要叫人來幫忙。誰知……他已經死了。」

布雷恩聽了他的敘述之後，看著他沉聲問道：「萊頓，快說你究竟是如何殺了阿克塞爾的。」

謊言被戳穿，萊頓也沒有辦法再隱瞞，只好承認了自己的犯罪事實。

布雷恩是怎麼發現萊頓就是凶手的呢？

案情筆記

無論一個人的力氣有多大，都不可能掐死自己。所以是萊頓在阿克塞爾的杯子中動了手腳，使他在喝水的時候，喉嚨被東西卡住了，導致他無法呼吸，所以才會表現出掐住自己喉嚨的樣子。

22. 穿晚禮服的男子

　　有一天晚上，布雷恩正在住宅附近散步，途中發現一家珠寶店被搶。店員告訴他，搶劫犯是一個身穿晚禮服的男子。

　　布雷恩一面打電話給卡特警長，一面查看了珠寶店的四周，以及那一段街道，很快他發現有一輛小轎車停在那裡，一個人正趴在方向盤上。於是他朝著那輛小轎車走了過去，看見那個人正穿著晚禮服。

　　布雷恩剛想敲一下車門，那個人從車窗探出頭來。

　　「這位先生，我正在調查一起搶劫案，」布雷恩說，「員警馬上就會趕到，請你告訴我，你在這裡做什麼？」

　　那個人回答：「我在等我的女朋友，我們要去參加一個晚宴。」

　　布雷恩又說道：「一個穿著晚禮服的人搶劫了一家商店。」

　　聽到布雷恩的話，那個人很生氣，他大聲說道：「那與我無關，假如真的是我搶劫了珠寶店，難道我還會穿

成這樣在這裡等著你來抓我嗎？」

　　布雷恩不慌不忙地說：「我想，你必須得和我到警察局走一趟了。」說完將這名男子抓住。

　　布雷恩為什麼會這樣做？

案情筆記

　　如果這個人不是搶匪，為何在我還沒有說被搶的是珠寶店的時候，就自己開口說「珠寶店」這幾個字呢？很明顯，搶劫珠寶店的人就是他。

23. 列車上的「非禮」

　　布雷恩知道自己經常會遇到各種案件，也很瞭解自己堪比柯南的命運，但他怎麼也沒有想到，就連坐個火車去鄉下探望親戚，也能遇到一件案子。

　　那天，布雷恩坐在火車上喝著咖啡，看著報紙，突然聽到一陣吵鬧聲，接著很多人都朝著火車臥鋪車廂的方向看了過去，只見幾個列車員警正站在一個臥鋪車廂的外面，而在他們的面前，還有一個衣衫不整的女子，她的臉上帶著淚痕，而另一位先生卻一臉淡然，好像被員警調查的人不是他自己一樣。

　　車廂裡的人們看到這樣的情景紛紛猜測，並對那位先生指指點點，有人說：「一個大男人，怎麼能在公共場合做出這種傷風敗俗的事情呢？」

　　「我說過，是這位小姐自己脫的衣服。」聽到眾人的指責，男子只是淡淡地掃了一眼車廂裡的眾人，不經意間，他的目光落在了布雷恩的身上，「如果員警先生不相信我，可以請那位先生過來，讓我們對質一番。」

　　「開玩笑，他當時又沒有在臥鋪車廂裡，怎麼會知道當時的情況。再說，萬一你們是一夥的，事先串通好了，到時候還不都是你們說了算？」那個女子一臉的不依不饒，倒是員警聽到男子的提議，也朝著布雷恩的方向看了過去。

　　布雷恩本不想多管閒事的，他今天真是難得休息，卻沒想到還是被人認了出來。

　　看到列車員警看過來，布雷恩也只好對著他笑了笑，走過去打招呼道：「沙那，好久不見，你還好吧。」以往布雷恩回家鄉的時候，總會坐這趟列車，所以很久以前他就認識沙那這個列車員警。

　　「哈哈，大偵探，我說怎麼有個身影看起來那麼眼熟呢，沒想到就是鼎鼎大名的布雷恩偵探，好了，這下子我總算可以不用頭痛了，來，您快幫我看看，這兩個人到底是誰在撒謊。」

　　沙那說完之後，轉頭看向女子說道：「他不是和這位先生一夥的，他是著名的偵探布雷恩，我想妳一定聽說過，如果是他說的話，就一定是真的。」

　　然後男子說：「這位小姐突然闖進了我的車廂之後，

就反手將門鎖起來了，然後對我說，如果我不拿出錢給她，她就撕開自己的衣服說我非禮她。說完之後，她還作勢要撕衣服，我急忙攔住了她，要她有話好商量，等我抽完一支菸之後，再把錢給她。」

「這位小姐就一直在一邊等著我抽完菸，直到我看到香菸吸到一半，以及留在菸頭上的長長菸灰時，才按下了床頭的警鈴。」

「根本就不是這樣的，明明就是他將我拉進了車廂，試圖對我非禮，這警鈴是我按的。」女子露出一臉的悲戚，雙眼含淚地看著布雷恩，「既然您是偵探，一定要查明真相，還我清白啊。」

布雷恩聽了兩個人的話之後，看向身邊的沙那詢問道：「這位先生所說的可是事實？當你們趕到的時候，他是否在抽菸？」

「沒錯，我看得清清楚楚，事情就如他描述的一樣，他正在抽菸。」

「我知道了，」布雷恩看向身邊的男子，笑著說道，「先生是個聰明人。沒錯，撒謊的是這位小姐。沙那先生可以將她帶走了。」

那麼，布雷恩究竟是如何判斷出究竟是哪個人說了謊話的呢？

案情筆記

經過沙那的確認，我知道當員警來到包廂的時候，男子正在抽菸。而那菸上還留著很長的菸灰，因此可以斷定，在警鈴按響之前男子一直在抽菸，並不是像女子所說的那樣企圖對她非禮，因為抽菸和非禮是不能同時進行的，否則香菸上的菸灰，不可能不會斷落到地上。

24. 偵探家被偷

　　冬天裡的某一天，布雷恩受到中國朋友的邀請，要去中國一趟。因此，布雷恩在臨走之前，特地來到了他的隔壁鄰居家請他幫忙。因為兩個月前剛剛搬了新家，對周圍的人還不是很熟悉。雖然兩人認識的時間不長，但從最近接觸的這段時間來看，這位鄰居是不錯的一個人，至少他們兩個人見面聊天的時候是很開心的。所以，布雷恩請求這位鄰居幫忙照看一下他的家。

　　鄰居名叫毛提爾，剛滿 28 歲，平日裡見誰都是笑呵呵的。布雷恩剛把自己的來意說明，毛提爾二話不說就拍著胸脯答應了。兩個人聊了一會兒之後，布雷恩便回了家，第二天就搭乘飛往中國的飛機離開了。

　　半個月之後布雷恩回來了，他才剛剛走進自己家的院子，當初答應幫他照看房子的鄰居毛提爾就急忙跑過來對他說：「真是抱歉，親愛的大偵探，你當初拜託我的事情，我沒能辦好，因為你家被偷了。」

　　布雷恩聽到毛提爾的話，吃了一驚，他怎麼也沒有

想到回到家之後，竟然會聽到這樣的消息，二話不說，連忙拿出鑰匙打開房門一看，果然看到屋子都被人翻得亂七八糟的。

布雷恩放下行李箱，皺著眉頭看著身邊一臉歉意的毛提爾問道：「你是什麼時候發現我家被偷的？」

毛提爾聽到布雷恩的詢問，臉上露出尷尬的神色，他說：「就在你離開後的第四天晚上。那天下了很大的雪，我正在家裡看電視，突然聽到外面好像有什麼動靜，我剛開始的時候也沒有當一回事，但後來想起你的囑託，於是我就跑到了你家門口，透過窗戶朝著裡面看了看。你知道的，因為天氣太冷，窗上都結了厚厚的一層冰，我使勁哈了口氣，勉強擦掉了一小塊窗戶玻璃才看到裡面的情況，結果就看到現在這個樣子了。」

聽了毛提爾的話之後，布雷恩笑了笑，拍著他的肩膀說道：「你這是故意的嗎？我知道你是騙我的，所以在我請員警過來之前，你最好跟我說明你來我家究竟都做了些什麼。」

聽到布雷恩的話，毛提爾的臉上滿是吃驚，睜著一雙眼睛半天才反應過來，最後笑著說道：「哈哈，大偵探，

您真是名不虛傳，實在是太聰明了，這樣都瞞不過你。」
然後他向布雷恩坦白，布雷恩的家是被他翻的，原因是
他和另一個鄰居打賭，他認為布雷恩不會輕易找到罪犯。

布雷恩聽了他的解釋之後，無奈地笑了笑，然後看
著毛提爾說道：「既然這件事情因你而起，那麼就請你
幫忙收拾乾淨吧。」

「沒問題，」毛提爾爽快地答應了，「只是，你能
告訴我，你是怎麼發現我在說謊的嗎？」

案情筆記

無論冬天有多寒冷，窗外都不可能會結冰，這是常識。
而毛提爾說他在那天晚上來到我家外面的時候，費了很大
力氣，才弄掉了窗戶上的冰，看到房間裡面的情況，這顯
然就是在說謊。

25. 凶手是誰

　　都已經過了九點鐘，拜爾斯的房門卻依然緊閉著，管家巴德感到有些疑惑，他跟隨拜爾斯有二十年的時間，按照拜爾斯的習慣，平日裡在這個時間，早就已經起床吃過早飯了，可是今天竟然還在臥房裡沒有出來。

　　巴德心裡疑惑，同時也有點擔心，便輕輕敲了敲拜爾斯的房門，沒想到房門輕輕一碰就被推開了，而更讓巴德感到吃驚的是，他看到拜爾斯穿著睡衣倒在了地上，而他的身下滿是鮮血，他上前查看之後，才發現拜爾斯已經死亡多時了。

　　巴德連忙報了警，等到卡特警長和布雷恩等人趕到現場之後，他們先對拜爾斯進行一番檢查，法醫初步判斷拜爾斯是因為後腦遭到了鈍器的敲擊而死的，死亡時間大約是在凌晨。

　　經過勘查現場，警方在床下找到了一把手槍，槍柄上殘留著的血跡與拜爾斯腦部的傷口形狀基本吻合，可以斷定這把手槍應該就是殺害拜爾斯的凶器。不過，讓

眾人感到疑惑的是，既然凶手已經帶了槍支過來，為什麼不是開槍將拜爾斯射死，而是用槍柄打死的呢？這似乎不太符合常理。

卡特警長和布雷恩找來報案的巴德向他詢問情況，巴德說：「昨天晚上大概在 11 點左右，我就已經睡了，所以後來究竟發生了什麼事情，我也不清楚。」他作為家裡的下人，房間並不和拜爾斯在一起，所以發生什麼事情，他不知道也是可能的。因此，布雷恩並沒有從這裡獲得什麼有用的線索。正當案件陷入僵局的時候，拜爾斯的老婆雅琪哭喊著跑進了家門。

「是誰殺了你，怎麼我一夜沒有回來，你就出了這樣的事？究竟是誰這樣喪盡天良殺害你？我願意懸賞 100 萬英鎊去抓住那個殘忍砸死你的凶手，」說到這裡，她轉過頭看著卡特警長和布雷恩說道，「請兩位一定要幫我抓到凶手！」

卡特警長安慰了一下夫人，然後又叫來拜爾斯家裡的其他傭人，向他們一一詢問之後，依然沒有線索。就在這時，布雷恩突然走到卡特警長的身邊，大聲說道：「卡特警長，我想我已經知道凶手是誰了。」

那麼，這個殺害了拜爾斯的凶手，究竟是誰呢？

案情筆記

　　我認為最有嫌疑的人就是死者拜爾斯的妻子雅琪。因為在她回到家之前，拜爾斯的屍體就已經運走了，所以她並沒有看到拜爾斯的傷口情況。而且，有關拜爾斯的死因，警方也沒有對外公布，所以外界並不知道拜爾斯是被人砸死的。

　　然而，當雅琪回到家哭訴的時候，她卻說願意花費 100 萬英鎊，來抓到砸死拜爾斯的凶手。因此，即使雅琪不是殺害自己丈夫的凶手，也一定和凶手有關係。

26. 髮型不同

　　炎炎的夏日，人們能想到的最好避暑方式就是到海邊玩耍，涼爽的海水淋在身上不僅能夠降溫，還能讓人感覺舒爽。所以每年夏日來臨的時候，海濱度假勝地就會有格外多的人，這不僅帶動了周邊的旅遊，也讓附近的別墅都能賣到一個很好的價錢。

　　布雷恩的好朋友布魯爾也在海濱別墅區中買了一棟別墅，為了能讓假期更熱鬧一些，他打了電話給包括布雷恩在內的許多朋友們，請他們過來度假。

　　布雷恩手頭上的案子剛好都解決完了，也正有閒暇，便收拾好行李驅車來到了布魯爾的別墅。到了這裡，他看到海邊的沙灘上坐著很多人，他的好朋友布魯爾和他的妻子及一些朋友，也都在沙灘上玩鬧著。

　　布雷恩迅速加入了他們的行列，眾人在沙灘邊吃著燒烤，唱著歌，偶爾下水嬉戲。很快天就黑了，等他們回到別墅後發現，布魯爾的家竟然遭小偷了。

　　他們立刻報案，員警趕到的時候是晚上十點多。布

雷恩等人將具體的情況和員警說了一遍，然後又說：「希望你們能夠儘快幫我們找到那個盜賊。我們的好心情都被這起突發事件給影響了。」

「先生，你有所不知，」員警顯得有些無奈地說，「自從進入夏季以來，我們這邊的遊客也是越來越多，所以那些小偷也就趁機開始作案。最近這半個多月，已經有不少別墅和旅館客房被小偷光顧了，許多人的貴重物品都不見了。」

「那你們為什麼不趕緊抓到那個小偷？」布雷恩上前看著面前的員警問道。

一名員警聽到這句話，心裡有幾分不開心，剛想發火，抬頭一看，面前的人竟然是鼎鼎大名的大偵探布雷恩，連忙將那一臉怒氣轉化成一臉的崇拜，說道：「您不就是大偵探布雷恩嗎？我是您的粉絲！」員警上前握住布雷恩的手說：「大偵探，不是我們不想抓到他，而是我們的能力有限，沒有找到證據。」

布雷恩聽到員警說的是「證據」，而不是「線索」，心中已經略微明白了一些。這時又聽到那名員警介紹道：「其實，這段時間我們也一直在暗中調查這件事情，我

們已經掌握了這個小偷的體貌特徵，還請了本地著名的畫像專家畫了小偷的模擬肖像，並四處張貼，提醒遊客注意，若有發現這個人之後報告給我們。」

「就在前天晚上，有人報警說在附近一家旅館裡，一個客人和這個小偷十分相似，唯一的差別就是畫像上的人頭髮梳的是中分頭，而在飯店中住著的旅客則梳著大背頭。」

「當我們拿著畫像前往飯店的時候，那個客人立刻就指出了髮型上的不同點，並且還說自己來到這裡已經有半個多月的時間了，也有很多照片可以作證，只不過是最近才換了飯店而已。他還拿出了之前的照片給我們看，來證明自己髮型上的特徵。」

「畢竟人有相似，且我們又沒有具體的證據來證明他就是那個小偷，沒想到……今天竟然又發生了盜竊案件。」員警說到這裡，嘆了一口氣，有些無奈。

聽了他們的話之後，布雷恩卻笑了笑，對他說道：「要想知道這個人是不是盜賊，我倒有一個辦法。」

布雷恩究竟有什麼辦法呢？

案情筆記

　　把這個人帶到理髮店，將他的頭髮全部剃掉，看他的頭頂中間是否有明顯的中分線，就能確定這個人是不是小偷了。因為在這樣炎熱的海邊生活了半個月的時間，他的頭皮一定會受到日光的照射，如果他曾經留過中分的髮型，那麼他的頭頂上就一定會有一條顏色比較深的分線。

27. 壞了的消音器

　　某個寒冬早上，天氣十分寒冷，路上沒有什麼行人，只是偶有幾個人在街邊跑步。就在無人注意的一個轉角處突然傳出一聲巨響，緊接著一輛車從路口處快速地駛了出來，迅速消失在空曠的大路上。

　　直到太陽越升越高，外面也變得越來越溫暖，路上的行人才漸漸多了一些。就在這時，拐角處突然有人大叫了一聲：「啊——」

　　那聲大喊將很多人的目光都吸引了過來，眾人紛紛朝著那邊圍上去。人群的中央，有一個十七、八歲的少年倒在地上，而他身邊的地面上滿是已經凝固的血跡，有人上前探了一下少年的鼻息，發現他已經斷了氣，身體也變得僵硬冰冷。

　　有人打電話報了警，員警趕到現場之後，先對這裡進行了封鎖，然後又根據路上留下的痕跡，判斷出這個少年應該是被汽車撞倒後失血過多死亡的。

　　根據法醫的判斷，死者的死亡時間是早上 6 點鐘左

右。而那個時候，路上的人很少，很難找到目擊者，再加上這裡並不是繁華的地段，所以也沒有安裝監視器，想要找到肇事者十分困難。

就在調查陷入僵局的時候，布雷恩提議到附近的店鋪中看一看監控錄影。按照布雷恩的提議，警方連著看了許多監視器影像之後，終於在一個監視器中發現了一輛可疑的車，但是車上的人臉影像很模糊，並不能確定駕駛人是誰，不過值得慶幸的是，車牌號碼很清晰。

當天晚上八點鐘左右，警方終於根據車牌號碼鎖定了肇事嫌疑人，一個身高 185 公分的男子夏凡。布雷恩和卡特警長二人驅車來到了夏凡的家，他們表明身分之後，夏凡便請他們進了門。

當兩人向他詢問案發時間他都去了什麼地方的時候，夏凡有些疑惑地說道：「今天早上我根本沒有離開家，更沒有用過車，我一直都待在家裡照顧琪琪。」夏凡一邊說，一邊摸了摸正在他的身邊亂蹭的小狗。

「對了，」他像突然想到了什麼一樣，抬起頭看著面前的布雷恩和卡特二人說道，「我想起來了，早上的時候，家裡的車是我的妻子在用。」正說著一個身高大

約在 155 公分的美麗的女子從外面走了進來，她看到客廳中坐著的布雷恩和卡特警長有些意外，聽到丈夫的解釋之後，也證實了丈夫的話，說早上的時候，確實是她在用車。

布雷恩看了一眼身邊的卡特，然後對著面前的夏凡說道：「根據我們瞭解到的情況，撞人的汽車噪音好像特別大，應該是消音器壞了。」

「哦，是這樣嗎？」夏凡為了證明自己清白，從沙發上起身說道，「如果今天我證明不了自己的清白，想必你們也會一直懷疑我，我們就一起過去看一看吧。」

夏凡把布雷恩和卡特二人帶到自己的車庫，打開車門，然後舒舒服服地坐在了駕駛座位上，他發動引擎，開車在街上轉了一圈，與布雷恩所說的不同，這輛車一點兒噪音都沒有。

就在夏凡正為自己洗脫了嫌疑而高興的時候，布雷恩卻笑著說道：「別演戲了，你已經暴露了你在說謊的事實。」

布雷恩是怎麼發現夏凡在說謊的？

案情筆記

　　有開車經驗的人都知道，在開車之前，需要根據自己的身高來調整駕駛座的高度。而夏凡的身高為 185 公分，他的妻子只有 155 公分，兩個人的身高相差懸殊，如果早上的時候只有他的妻子用過車，那麼駕駛座的高度就會只適合她 155 公分的身高。但是，當夏凡坐在駕駛座上的時候，卻舒舒服服的根本不用調整，所以最後一個開車的人不是他的妻子，而是他。

　　我之所以說消音器的問題，是因為我想經由這種辦法來確定最後一個開車的人是誰。而事實正如我所想，夏凡說謊了。

28. 錢幣叮噹響

　　已經一連下了幾天的雪，週末這天，天空終於放晴，氣候也逐漸變得溫暖。街上人來人往，大人小孩都紛紛出動，誰也不再宅在家中。有的去遊樂場嬉戲，有的到廣場上玩耍，還有一些則選擇到市中心的商店街去閒逛。

　　當人們都在市中心的商店街購物玩耍的時候，人群中有人突然尖叫一聲，緊接著人們紛紛向四方散去。只見在購物中心的廣場中間，躺著一個渾身是血的中年男子。

　　警方接到報案之後，馬上通知人員前往案發現場，布雷恩也恰巧在附近，於是也第一時間趕到了現場。

　　報案者是最先發現死者的人，他叫帝瓦，是一個中年男子。他說，他今天正好不用上班，天氣又不錯，就到這裡來購物，當他買完東西正準備回家的時候，突然看到一個人倒在大街上。他好奇，於是便走過來看一看，這才發現倒在地上滿身鮮血的人竟然是自己的老同學瓦特。他一時害怕就大叫了一聲，等冷靜下來之後就趕緊

打電話報警了。

布雷恩先對屍體進行了一番檢查，發現瓦特背部中了一刀，刀刃狠狠插進了他的左背，只有刀柄還留在外面，而他的左胸被刺穿了。死因是心臟被刺破失血過多而亡，但他的身上並沒有和人發生過打鬥的痕跡。

帝瓦對布雷恩和卡特等人說：「瓦特這個人平時不錯，除了偶爾說話有些難聽之外，他的心地還是很好的。這個人平日裡就只有一個愛好，就是無論做什麼事情，他都喜歡在手裡拿著幾個硬幣擺弄。就在他出事的前幾分鐘，我還在一間服裝店的門口看到他。他從我的身邊經過的時候，我就看到他的手裡拿著幾枚硬幣，而且還把它們弄得叮噹作響。」

說到這裡的時候，帝瓦嘆了一口氣，說：「真是天有不測風雲啊，我怎麼也沒有想到，那竟然會是我們這兩個老同學見的最後一面，幾分鐘後，他竟然就死在我的面前。」

「你知道他擺弄的都是什麼硬幣嗎？」布雷恩看著地上的瓦特，開口問道，「難道是非常值錢的古錢幣嗎？」

「不是，我看到他手中擺弄的就只是一般的硬幣，

一便士或者是一英鎊的。」

　　布雷恩聽了他的說詞之後，俯下身去檢查地上的屍體，在死者的口袋裡，布雷恩找到了一枚硬幣，於是他站起身，將那枚硬幣交給身邊的卡特警長之後，告訴他說：「朋友，我覺得你可以將這個說謊的騙子抓起來了。」

　　卡特警長雖然不明白布雷恩為什麼這樣說，但他知道布雷恩所做的事情一定有他的道理，於是他將帝瓦銬了起來。還不明白究竟發生了什麼事情的帝瓦，看著自己上銬的手腕，大呼冤枉。

　　布雷恩冷笑一聲道：「不要再演戲了，你剛才跟我說的情況裡有你自己編造的謊言，所以我有理由懷疑，死者的死亡和你有很大的關係，或者說，就是你殺害了死者！」

　　後來，經過警方的調查，果然如布雷恩所說的一樣，真正殺死瓦特的凶手就是帝瓦。那麼布雷恩發現了什麼，進而懷疑帝瓦就是凶手的呢？

案情筆記

　　帝瓦對我們說，他曾經多次看到死者手裡拿著硬幣，而且還把它們弄得叮噹作響，而就在死者死亡之前，他也曾見到了死者手中拿著那些硬幣，並且將它們弄出聲響。但是我在檢查死者屍體的時候，卻只在死者的口袋中發現了一枚硬幣，這顯然和帝瓦所說的「叮噹作響」不符。我們都知道，一個巴掌拍不響，一枚硬幣不與其他東西發生碰撞，自然也不會發出聲響，而帝瓦卻說自己聽到了聲音，這顯然是在說謊。

29. 男明星之死

　　晚上，布雷恩才剛剛躺到床上，正準備睡覺的時候，突然接到卡特警長的電話，卡特警長說：「你知道歌星洛斯嗎？他今天晚上死了。」

　　關於這個洛斯，布雷恩是有所耳聞的，雖然他才出道半年多的時間，但卻是許多公司紛紛爭搶的最佳代言人。這個洛斯不僅人長得帥氣，歌唱得也很好，演技也不錯，與一般的花瓶明星相比，他是一個全方位的人才。這樣一個被外界看好的明星，怎麼會突然之間就死掉了呢？布雷恩有些不解。

　　卡特又說道：「就在剛剛有人報警說在晚上 11 點的時候，洛斯死在她的家裡。」

　　布雷恩換好衣服，與卡特警長一同到了命案現場。洛斯的屍體躺在客廳的地板上，屍體上的衣服還是新的，他的身材真的很好，是布雷恩所見過的明星中最好的一個，他的相貌也十分帥氣，難怪會成為眾多公司爭搶的明星代言人。只可惜，這樣一個帥氣的明星，已經變成

了一具屍體。

　　布雷恩蹲下身子，小心翼翼地將死者臉上的碎玻璃全部挪開，以便於能夠更仔細地查看他的屍體。在洛斯的胸口處，有兩個黑洞洞的創口，這兩槍打得非常準確，全部擊中他的心臟位置，可見洛斯是當場斃命的。客廳中的一塊玻璃碎了，地上到處都是玻璃碎片。洛斯的情人瑪麗莎承認是她開槍打死了洛斯，但她不承認自己是故意的，她說她會開槍，完全是出於自衛。

　　「其實在不久前，我們兩個人分手了。我知道洛斯他很愛我，但是我不能接受他對我的暴力與野蠻。尤其是當他喝醉的時候，他總是毆打我來緩解他的壓力。」說到這裡，瑪麗莎擦了擦眼角的淚水，然後又說道：「就在今天晚上 11 點左右，我正倚在客廳的沙發上看書，忽然聽到洛斯在窗外大聲呼喊我的名字，我當時被嚇壞了，因為我聽出他說話的聲音並不太正常，我想他一定是酒喝多了。」

　　「所以，我沒有出聲，而是躲在了沙發的下面。沒想到，洛斯竟然用石頭砸碎玻璃闖了進來。他滿身的酒氣，一直盯著蹲在地上的我，我不知道他要幹什麼，想

到他以前對我的所作所為，我害怕極了，為了不再被他傷害，我便拿出藏在沙發下那把我父親臨死前留給我用來防身的手槍，對著他胡亂開了兩槍，沒想到這兩槍竟然都打在他的胸口上，把他給打死了。」

　　布雷恩一直聽著她說完，這時才冷冷地說道：「雖然洛斯已經死了，妳說什麼都是死無對證，但也不代表就可以胡亂說謊騙過我。我勸妳還是老老實實地交代妳殺死洛斯的經過吧。」

　　布雷恩找到了什麼證據，證明瑪麗莎說的是謊話呢？

案情筆記

　　瑪麗莎說洛斯先打碎了玻璃，闖了進來，然後自己才開槍將洛斯打死。如果事情的真相真的像她所說的這樣，那麼洛斯的屍體上就不應該有玻璃碎片，那些碎掉的玻璃都應該落在地面上。但情況卻剛好相反，事情的真相是，她在打死洛斯之後，才用石頭砸碎了玻璃，所以玻璃的碎片才會掉落在屍體之上。

30. 被殺的老闆娘

　　酒吧的老闆娘瑞貝卡昨天夜裡被人殺害了，時間是大約晚上 8 點鐘，距離警方接到報案並趕到現場正好過了 24 個小時。據現場勘查得知，凶手可能是使用了細繩之類的東西將死者勒死，但現場並沒有凶器。

　　發現屍體的是大廈的管理員馬威，他說：「我剛才上樓時發現瑞貝卡的房門沒有鎖，於是就推門進去了，結果看到她靠在沙發上，我以為她睡著了就搖了搖她，結果她沒有反應。我把她的頭抬起來一看，才發現她竟然已經死了。我就趕緊打電話報警。」馬威看著布雷恩和卡特警長二人說道。

　　另外，他還說瑞貝卡有個男朋友，是酒吧的服務生林科。

　　林科向布雷恩說道：「昨天晚上 9 點多我去找她，結果發現她死了。我怕被人懷疑是我殺死了她，於是就躲回了家裡。她其實還有一個男朋友，你們為什麼不去調查他呢？」

這個人叫尼森，是一個英俊的建築師。在面對警方的詢問時，尼森說：「昨天晚上 10 點以前我一直都在咖啡廳，大概晚上 11 點的時候就回家了，你們還需要我提供什麼線索嗎？」

聽了他們三個人的說詞之後，布雷恩對身邊的卡特警長說：「這三個人之中有一個人在說謊，那個人就是凶手。」

你知道是誰殺死了老闆娘嗎？

✍ 案情筆記

說謊的人正是管理員馬威。因為屍體經過 24 小時就會變僵硬，所以不可能把她的頭抬起來。因此，他就是殺害了老闆娘的凶手。

31. 粗心的警官

　　有一天清晨，某商店的老闆被殺後，一個剛好在附近辦案的員警，接到報案之後率先趕到了現場。讓人鬱悶的是，這個員警十分粗心，他在死者的衣袋裡發現了一只高級懷錶，當他發現的時候，懷錶上的指針已經停止運行了。

　　毫無疑問的是，這個時間一定非常重要，或許就是解決這起案件的最重要線索。但是這個員警卻胡亂撥弄了指針幾下，將這個重要的線索毀掉了。

　　當布雷恩和卡特二人趕到現場的時候，布雷恩看著那只懷錶皺了皺眉頭，然後對身邊的警官詢問道：「你可還記得在你撥弄指針之前，它們分別指的是什麼位置？」

　　那個警官想了想說：「很抱歉，具體的時間我真的記不得了，不過我看得很清楚，就是在我撥弄之前，這塊懷錶的時針和分針正好重疊在一起，而秒針卻停留在錶面上一個有斑點的地方。」

於是，布雷恩看了看手中的懷錶，發現錶面上有斑點的地方是49秒。他立刻拿出一支筆在紙上計算了一下，很快就確定了案件發生的時間，進而縮小了破案的範圍。

那麼，你知道布雷恩所算出的時間是幾點幾分嗎？

案情筆記

懷錶的指針停在了 4 點 21 分 49 秒的位置。

我們可以觀察到，在 12 個小時內，時針和分針一共有 11 次重合的機會。時針的速度又是分針的十二分之一。因此，繼上一次重合之後，每隔 1 小時 5 分 27 又 8/11 秒，時針和分針才會再度重合一次。

午夜零點以後兩針重合的時間應該是 1 點 5 分 27 又 3/11 秒；2 點 10 分 54 又 6/11 秒；3 點 16 分 21 又 9/11 秒，4 點 21 分 49 又 1/11 秒。因此，懷錶指針停的位置不外乎以上的四種情況，而那個粗心的警官說看到秒針停在了斑點位置，即 49 秒處，因此之前懷錶指針停在的時間應該是 4 點 21 分 49 秒。

22 點 05 分

　　米亞是一家專門從事走私生意公司的老闆，前天晚上，他正在家看電視的時候，突然接到一通陌生人的來電，電話那頭的人聲音很低沉，但並不像是正常的嗓音，所以米亞覺得那應該是經過變聲之後的聲音。

　　電話裡的人說要和他談一筆生意，時間為兩天後的晚上九點，地點在隆泰酒店的 304 號房，不許他爽約，否則後果自負。

　　掛斷電話之後，米亞伸手摸了一下自己的脖子，才發現脖子上已經滿是冷汗。他知道，自己是惹上了不該招惹的人，這一次的生意絕對沒有想像中的容易做。

　　轉眼到了談判的日期，米亞按照約定來到了隆泰酒店，因知道如果這次的生意談不成，自己或許會有生命危險，所以在去 304 號房之前，米亞先在酒店的大廳對酒店經理說：「我要在 304 號房談生意，可能會隨時需要你們的服務，所以我希望你們酒店能夠安排兩個服務員，在房間的門口隨時等著。」經理也很爽快地答應了

他的要求。

晚上9點的時候，有兩位「客人」準時來到了304號房，他們在房間裡談了很長的時間，也一直沒有叫服務員，守在外面的兩個服務員以為不會有什麼事情了，結果就在這時，從客房裡突然傳出了槍聲。

兩名服務員被嚇了一跳，正準備敲門的時候，那兩個「客人」奪門而出，服務員不敢阻攔，等他們離開之後，才急忙進房間看看發生了什麼事情。

服務員只見米亞的胸口上中了一槍，鮮血正在不停地往外冒，地上的地毯都已經被鮮血染成了紅色。看到服務員進來，米亞一把抓住一個服務員的手，費力地說：「凶手，22點05分……」之後便死去了。

布雷恩和卡特警長趕到現場的時候，兩個服務員向他們提供了兩名「客人」的體貌特徵，很快這兩個嫌疑人就在城西的火車站被逮捕了。然而，他們卻都不承認是自己殺死了米亞，反倒還互相指控是對方殺的人。

布雷恩看著兩個嫌疑人，腦中不自覺地想起了米亞臨死前所說的那幾個字，突然間恍然大悟道：「你們不用再互相指控，我已經知道凶手是誰了。」

那麼，布雷恩究竟是怎麼知道的呢？

案情筆記

　　那個 22 點 05 分是米亞在臨死前，給我們留下的最後的訊息，那麼他為什麼會說這樣的話呢？很顯然，他是在告訴我們有關凶手的資訊。

　　我們知道，在手錶中，只有電子錶才會顯示出「22點」，而其他手錶都是 12 小時制的，所以只要確定這兩個嫌疑人中哪一個人佩戴的是電子錶，就能知道誰是凶手了。

33. 爆炸案

　　有一天，市區內發生了一起爆炸事件，一位外出的音樂家剛進家門不久，房間裡就突然發生了爆炸，音樂家當場被炸死了。布雷恩在勘查現場的時候發現，窗戶玻璃碎片裡還摻雜著一些薄薄的玻璃碎片，他分析可能是樂譜架旁邊桌上一個裝著火藥的玻璃杯發生了爆炸。

　　但讓人感到奇怪的是，室內並沒有火源，也找不到定時引爆炸彈的裝置碎片。如果不是定時炸彈，為什麼引爆的時間這樣準確呢？就在這時，布雷恩聽到員警向卡特報告一個線索，說在發生爆炸之前，音樂家正在使用小號練習吹奏高音曲調。布雷恩當即就說，自己已經找到了罪犯的殺人手段。那麼，你知道罪犯是如何引爆炸彈的嗎？

案情筆記

　　罪犯趁著被害人外出的時候，悄悄進入被害人的家，在火藥裡摻了氨水和碘的混合物。氨水中加入碘之後，在潮濕的狀態下是不會發生危險的，但只要變得乾燥，再加上高音的震動，就會使其發生爆炸。

60秒

破案心理學

One minute reasoning

CHAPTER 02

揭祕讀心實錄

當你站在我的面前時,你對我說的話,以及你做的動作,都已經清清楚楚地告訴我,此時你的心裡在想些什麼。因為,我能夠讀懂你的心。所以,不要試圖對我說謊。

01. 走錯房間的人

　　去年夏天，布雷恩手頭上沒有什麼案子，便想趁機休息一下，於是他訂了一張飛往夏威夷的機票。

　　當他站在海灘上，看著碧藍的天空中飛翔著的白色的海鷗，欣賞著令人著迷的景致時，布雷恩的心情真是好極了！他甚至流連忘返，常常遊玩到太陽下山的時候，才不情願地回到飯店。他住的這家飯店一共有四層樓，由於布雷恩是獨自旅行，他被安排住在四樓的 420 客房。根據服務生的介紹，這裡的三、四層樓都是單人房。

　　這天晚上，布雷恩從外面回來，在一樓的餐廳裡吃過晚餐後便回到了自己的房間。一天的遊玩，讓他覺得有些疲累，便想著先洗個熱水澡，然後早點休息。當他走向浴室的時候，突然聽到了一陣敲門的聲音。只是那聲音聽起來很遙遠，布雷恩便以為是在敲別人的房間，並沒有在意。

　　大約過了一分鐘的時間，一位陌生的小夥子推開了布雷恩的房門，躡手躡腳地走了進來。當他走到客廳中

間，抬頭的時候，正好看到站在浴室門口，正一臉疑惑地看著他的布雷恩。

小夥子嘴唇微微張開，瞪著眼睛與布雷恩對視，他顯然有些驚慌。但他很快就鎮定了下來，他看著布雷恩說道：「對不起，先生，我走錯了房間。我住在 309。」布雷恩注意到他在說這句話的時候，右手迅速摸了一下鼻子，然後又從口袋裡掏出一把鑰匙給布雷恩看。

布雷恩掃了一眼他手中的鑰匙，笑著說道：「沒關係，這是常有的事。」這個小夥子，隨即離開了房間。

在走到門口拐彎處的時候，布雷恩注意到那個小夥子的胸口猛烈地起伏了兩下。

隨後，布雷恩撥通了飯店保全部的電話：「請立刻搜捕 309 號房的客人，他現在正在四樓行竊。」

幾分鐘後，飯店的保全人員抓住了那個小夥子，果然從他的身上和房間裡搜出了大量的現金、首飾、皮包和他私自配置的鑰匙。

將那小夥子送到警察局之後，保全人員疑惑不解地看著布雷恩問道：「您是如何知道他就是盜賊的呢？」

布雷恩神祕地笑了笑，跟他說了自己的推理過程，

保全人員聽了之後，大呼：「原來如此，您真是太厲害了！」

布雷恩是如何知道那個小夥子是小偷的？

案情筆記

首先引起我懷疑的是，這個小夥子在說完走錯房間之後，下意識地抬手摸了一下自己的鼻子。通常情況下，摸鼻子都是撒謊的表現。

然後，我又回想起了他敲門的動作，突然意識到這家飯店的三、四層全是單人間，任何一個房客在走進自己的房間時，都不會去敲房門。而且，最後小夥子在離開房間的時候，他的胸口還劇烈起伏了兩下，這顯然是他自認為成功逃脫後鬆了口氣。所以，我由此推斷這名小夥子就是竊賊。

旋轉的風扇

　　這天是週末，布雷恩閒來無事，便去了老朋友卡特警長的家。他到的時候，正好在門口遇到了卡特，看樣子他正準備要出門。

　　「你是要去哪裡？」布雷恩看著穿得十分正式的卡特，臉上露出了笑容，「很久沒有看到你穿得這麼正式了，是要去參加婚禮嗎？」

　　「你來得正好。」卡特也顧不得和布雷恩解釋，雙手推著布雷恩朝外走，「我正想去找你呢。」

　　「找我？」布雷恩眉頭一挑，笑著道，「你去參加婚禮也不用拉我去吧？」

　　「什麼婚禮啊。」卡特邊打開車門邊說，「快上車，我帶你去一個好地方。」布雷恩雖然好奇，卻還是乖乖地上了車，任由卡特警長將自己載走。

　　路上，布雷恩禁不住好奇地問道：「我們現在要去哪裡？」

　　「我前兩天收到朋友的邀請，他們舉辦了一個集郵

展，還給了我兩張邀請函，我特地留了一張給你。」說著，卡特警長將邀請函遞給布雷恩，果然如卡特說的那樣，其中一張邀請函上，是寫著他的名字。

兩人到達展廳的時候，展廳前面已經聚了很多人，有集郵愛好者，還有一些社會名流。在會場中間的展覽櫃中，放置著一枚長寬都不大的郵票，外觀雖然並沒有什麼特別的，但從它擺放的位置就可以看出來，這枚郵票應該就是今天展場的主角。

果然，就聽到旁邊一位行家說道：「這枚郵票值三千萬呢。」布雷恩對這些東西不懂，也沒興趣，便轉身朝其他地方走了。

然而，就在這時，人群裡突然傳來一聲驚呼，下一秒就見到一個人匆匆穿過人群，朝著展廳外跑了出去。

「郵票被偷了！」伴隨著一聲大喊，守衛在會場周圍的保全及員警紛紛出動，朝著剛剛逃跑的那個人追了出去。在展廳附近的一棟樓房裡，那個人被保全和員警抓到了。

然而面對員警的詢問，那人卻理直氣壯，一點兒都不害怕地說道：「我沒有偷東西，不信你們搜！」

　　於是，員警和保安將他整個人從上到下，從裡到外都搜了一遍，真的什麼都沒有找到。這個房間，只有一個木質的辦公桌以及一臺正在旋轉著的落地風扇，除此之外，什麼都沒有。眾人已經將能找的地方，都找了一遍，甚至連辦公桌的抽屜和地板都沒放過，可就是沒有找到那枚郵票。

　　就在眾人毫無頭緒的時候，布雷恩和卡特警長趕來了。當二人瞭解了情況之後，布雷恩將房間又打量了一番，然後說道：「我知道郵票在什麼地方了。」

　　布雷恩一邊說，一邊抬起手指，他的目光注視著對面的男子，手指從窗戶沿著弧形的軌跡，劃過牆壁，風扇，桌子，最後停留在地板上。那男子先是眼睛睜大，上眼瞼微抬，伴隨著手指的逐漸移動，男子的眉頭皺起並抬高，直到後來他胸腔起伏了一下，眼睛微微瞇起。

　　他笑著道：「到底在哪裡啊？你倒是說說啊，我就說不是我偷的。」

　　「不，就是你偷的，郵票……就在那裡！」布雷恩再一次抬起手指，指著那個地方說道。

　　男子一看，馬上承認了自己的罪行。

布雷恩到底是怎麼發現郵票的呢？郵票又被藏在了什麼地方？

案情筆記

郵票是很貴重的東西，而且很輕很小，男子絕不會把它扔出窗外，一定還在房間裡。然而員警和保全已經搜查了房間裡的各個角落，但都沒有收穫，所以我便在打量房間之後，注意到旋轉著的電風扇。

但是我還沒有十足的把握，因此，我故意用手指指向窗戶、牆壁、風扇、桌子，一邊移動手指，一邊觀察著男子的反應。他在聽到我說已經知道郵票藏匿地點的時候，最初睜大眼睛，上眼瞼微抬是驚訝的表現，而當我的手指漸漸移動到風扇的時候，他的眉頭皺起，顯然是感到了恐懼，害怕我真的找到了郵票。直到我的手指移向桌子之後，他才放鬆下來，又恢復成開始的得意模樣，由此我確信了自己的猜想。

03. 公然勒索

　　前日，布雷恩的好朋友巴里突然來到他的家，他的神情有些萎靡，剛一看到布雷恩，就對布雷恩說道：「我親愛的大偵探，這一次你可一定要幫幫我。」布雷恩不知道出了什麼事情，先請巴里坐在沙發上，然後倒了一杯水給他，最後才請他慢慢說。

　　巴里喝了一口水，然後講起了這一次遇到的困難。他說：「你不知道，這次的事情真的是太棘手了，如果沒有你的幫助，我真的不知道要怎麼辦。」

　　「究竟發生了什麼事情？你先別激動。」布雷恩拍了拍巴里的肩膀，安慰道，「你先講給我聽，我再幫你想想辦法。」

　　「你知道的，我父親前不久去世了。」巴里看著布雷恩，見到對方點點頭之後，他接著說，「昨天下午，我一個名叫查理斯的助理竟然公然打電話威脅我，並向我索要 30 萬英鎊。」

　　「怎麼回事？」那個叫查理斯的人布雷恩見過，知

道他是一個心機很重，城府頗深的傢伙，可是怎麼看也
不像是一個會做出違法犯罪事情的人，怎麼會公然威脅
勒索自己的老闆？

「你有什麼把柄落在他的手裡了嗎？」布雷恩首先
想到，自己的這位老朋友花邊新聞不斷，也許這一次又
是與哪個女明星的事情被人家知道了。不過，在布雷恩
的印象中，巴里自從認識了現任的女友嘉娜之後，整個
人都變了。

「如果是這樣，我倒不怕了。」巴里嘆了一口氣，
說，「就在昨天晚上，他打電話跟我說，他在我家的花
園裡撿到了一份我父親的遺囑，遺囑上面指定我的侄子
為全部財產的唯一繼承人。你也知道，因為我未婚妻嘉
娜的事情，我曾經和我的父親鬧過不愉快，他一直覺得
女大男小的姊弟戀不好，所以堅持反對這門婚事，我擔
心我的父親，真的會因為這件事情而取消了我的遺產繼
承權。」

「而查理斯說他有這份遺囑。事實上這份遺囑可比
他勒索的那些金錢更有價值，因為這份遺囑的簽署日期
是 9 月 31 日凌晨 1 點鐘。比已經生效的遺囑要晚了幾個

小時，所以它將會得到法律的承認。」

「我昨天晚上知道這件事情之後，當即就拒絕了他的敲詐，於是他就一直纏著我，之後又接二連三地打電話給我，後來說只要 20 萬英鎊就可以了。大偵探，你幫我想想，這件事情我該如何處理？」

布雷恩聽了他的話之後，斬釘截鐵地說道：「如果我是你，我一分錢都不會給他，而且還會告他敲詐勒索。」

布雷恩為什麼會這樣說？

案情筆記

很明顯查理斯的這份遺囑是偽造的，而且還偽造得相當拙劣。這份遺囑上有一處很明顯的錯誤，那就是遺囑不可能簽署於 9 月 31 日凌晨 1 點，因為 9 月份只有 30 天，若真的是當時簽訂的遺囑，那麼正確的時間應該是 10 月 1 日。所以，這份遺囑是假的。

04. 失竊的鑽石

　　布雷恩正開車在路上的時候，突然接到了好朋友莫理茨的電話，他說：「我的好朋友，請您務必現在過來一趟，我遇到了非常棘手的事情，因為我最心愛的鑽石被人偷了。」

　　布雷恩來到莫理茨的家後，被帶到了樓上的一間密室中。這間密室從外觀上來看是圓形的，沒有任何牆角。門的左邊站著一個男僕，在他的身邊擺著一張桌子，上面放著五個加了冰的酒杯以及兩個瓶子。房間中央放著一張小桌子，上面擺著一個空的首飾盒，顯然原來那顆鑽石應該是放在這裡的，只是如今那裡已經空空如也。

　　在門的右邊站著的是羅斯福夫人，她站在一幅畢卡索的名畫前面，在她的身邊站著的是雷諾先生，在他的面前掛著的是一幅林布蘭的畫，雷諾先生的身邊是安德魯，他面前掛著的是齊白石的名畫，而莫理茨就站在安德魯的身邊。

　　房間裡只有這五個人，以及那些擺放的物品，再沒

有其他多餘的東西。

　　布雷恩將房間的情況記在了心裡，轉身看向莫理茨，並問道：「是什麼時候發現鑽石不見的？」

　　莫理茨連忙走到布雷恩的身邊，解釋道：「你也知道，我向來喜歡收藏這些名畫，而且也喜歡和別人一起分享這種欣賞寶貝的喜悅。」說到這裡，莫理茨有些不自在地摸了摸自己的下巴，然後又說道：「今天我就是特意邀請了這些客人觀賞我最新得到的收藏品。」

　　他說：「一開始的時候，我給他們看的就是那一顆鑽石，那東西雖然看似很普通，但實則卻與普通的鑽石不同，是難得一見的寶貝，它原本就放在那個首飾盒子裡面。後來，他們都對我這些掛在牆上的名畫產生興趣，於是就紛紛站起來欣賞了。」

　　「他們現在所站的位置，就是我發現鑽石不見的時候，他們所站的位置。您也看得出來，我們當時都是背對鑽石的，因為大家都很喜歡這些畫作，所以當時都各自專注於看畫，並沒有人注意到別人的行為。當我轉身的時候，就發現鑽石不見了。」

　　「莫理茨，在你發現鑽石不見的時候，你的僕人正

在做什麼？」布雷恩問道。

「我叫他給客人們準備喝的，所以當時他正在調酒。我聽到了他往杯子裡放冰塊的聲音。而且我也搜過他的身，他的身上並沒有鑽石。至於這些客人，你也知道，他們都是我的朋友，我不可能搜他們的身。從鑽石不見到現在，他們所有的人都沒有離開過這個房間。」

布雷恩聽了莫理茨的說法之後，又看了看這間房間，房間裡空蕩蕩非常整潔，除了那張桌子外，就再沒有其他東西。

布雷恩看著桌上的東西，突然眼睛一亮，對著莫理茨說：「我知道是誰偷了鑽石，也知道鑽石放在了什麼地方。」

布雷恩是如何找出小偷和鑽石的？

案情筆記

鑽石是男僕偷的。因為房間裡除了主人莫理茨只有三位客人，所以根本就不需要五杯加了冰的酒。這一點非常可疑，而當我將杯中的酒全部倒出來的時候，果真在其中

一杯裡找到了那顆鑽石。

　　事實上，就是男僕趁著莫理茨與幾位客人在欣賞畫作，將鑽石偷了出來，放到了酒杯裡，再倒滿酒，讓人根本就分不清杯裡面究竟放的是冰塊，還是鑽石。

05. 誰偷走了硬幣

　　夜已經深了，很多人都已經入睡，就在這時，一家酒店的大廳裡，一名負責清掃的工作人員正在辛勤地工作著，他拿起桌上放著的內線電話，來回擦拭著上面的髒汙，就在他即將完成這一天的工作時，酒店裡突然傳出玻璃破碎的聲音，接著酒店裡的警報響了起來。

　　「不好！」工作人員暗道一聲，緊接著快步朝著大廳西面跑了過去，他知道一定是有人來偷東西了，因為很多人都知道，在酒店的大廳中有一個展示櫃，那裡面陳列著紀念這家酒店成立五十週年的紀念品，裡面包括該酒店的第一份菜單，每個房間的價目表，一些珍貴的硬幣、郵票和照片，以及第一位尊貴客人的簽名等物品。那些東西對於酒店來說，是無價之寶，絕對不可以弄丟。

　　夜班的經理和其他工作人員，也在聽到聲音之後，迅速趕到了展示櫃前面。經過檢查之後，發現其中一枚珍貴的硬幣不見了。經理見展示櫃的旁邊，除了酒店的工作人員之外就只有三個客人，於是他以堅決而又禮貌

的態度，請求這三個客人在此等候，直到員警的到來。

　　無巧不成書，布雷恩正好也在這附近，在聽到警車的聲音之後，便過來湊熱鬧，卡特警長一看到布雷恩的身影，便邀請他一起來偵辦這件案子。

　　「我們一直看著他們，」經理對趕到的員警和布雷恩說，然後他指著一個坐在椅子上看書的男子說，「那位看書的先生說自己剛剛吃過宵夜，正準備回房間，卻不巧遇到了這件事情。我們請他先待在這裡，他很配合，坐下之後就隨便從桌子上拿起了一本書來看。」

　　「他旁邊的那位先生名叫基斯林，他剛從房間裡出來，到櫃檯拿了幾片止痛藥，說他的妻子有些頭痛。我們留住他之後，他用投幣電話打給他的妻子，我在旁邊聽到他說要妻子等一會兒，不要著急。他的談話內容並沒有什麼可疑的。」

　　接著，經理又指著一個穿得破爛的男人說道：「這位先生名叫奧斯，他是剛從酒店樓下的酒吧出來的，酒吧的工作人員拒絕給他酒，他就在這裡閒逛了起來，我們是在電梯裡找到他的，當時他的手指還被電梯門夾了一下，現在還有些紅腫。」

「我想盜賊可能早就已經逃走了。」經理顯得有些垂頭喪氣，他說，「他一定沒有想到，我們會在展示櫃上安裝了警鈴，現在我們很難抓到他。」

「不，我已經發現嫌疑人了！」布雷恩說道，「他就是那位出來幫妻子拿藥的基斯林先生！」

布雷恩為什麼這樣說？他有什麼證據呢？

案情筆記

基斯林先生的行為很不符合常理，因為酒店的前廳裡是有內線電話的，可是他卻不用，反倒用投幣電話打給房間裡的妻子，這樣的舉動十分可疑。再加上不見的是一枚硬幣，而他又在這個時候使用了投幣電話，這就不得不引起我的懷疑。

後來，當員警打開投幣電話時，果然在裡面發現了那枚不見的硬幣，進而更加確定了基斯林竊賊的身分。

被殺的演奏家

今天晚上在劇院本來應該有一場大提琴演奏的，很多人都興高采烈地來到演奏會現場，就是為了一睹這位年輕女演奏家的風姿，讓人遺憾又憤怒的是，演奏會開始的時間已經過了很久，那位著名的女演奏家蘇珊娜卻沒有登臺，很多人不得不憤怒地離場，布雷恩也是其中的一位。他本來也是想要看一看這位琴藝高超的女演奏家，究竟有多麼的厲害，沒想到，竟然沒有看到她的現場演奏。

憤怒的不只是現場等待多時的觀眾，還有後臺的工作人員，他們電話都快打爆了，卻一直無法聯繫上蘇珊娜，到了蘇珊娜居住的地方，也沒有看到她的身影，一個人就像憑空消失了一樣。

這時，警方突然接到報案，說在路邊停靠的一輛紅色轎車裡發現了一位死者，看樣貌體態，應該就是那位本應該出現在演奏會場卻沒有出現的蘇珊娜。

接到報案之後，警方迅速前往命案現場，果然在車

中發現了蘇珊娜的屍體。她的身上中了兩槍，其中一顆子彈從她的右大腿穿過，在她白色的緊身裙上留下了一大片血跡，另一顆子彈則是致命傷，直接射穿了她的胸部。車子停靠的地方距離她的住宅只有十分鐘的路程，在她的車內還放著一把大提琴。

布雷恩知道這件事情之後非常震驚，沒想到這位演奏家竟然是因為死亡，所以才沒有登臺表演。為了一查真相，他也參與了案件的調查。

根據法醫的判斷，死者遇害的時間應該是晚上八點左右，也就是距離她的演出只有半個小時的時間。警方經過一系列盤查之後，最終鎖定了三個人，他們都曾經在死者被殺害之前，與她有過接觸，因此這三個人都有可能是殺害死者的凶手。

最先接受警方盤問的是蘇珊娜的鄰居，就是她發現屍體並報了案的，她說：「其實蘇珊娜本是不打算出席這場演奏會的，她說過她不會參加演出，因為她和另一位名叫雅克的同事發生了爭執，為此，蘇珊娜還一個星期都沒有練琴，那把琴也一直放在車上沒有動過。」

雅克則堅持說他已經與蘇珊娜和好了，並且蘇珊娜

也已經答應他參加這次的演出，她還會像以往那樣在演出開始前開車去接他，然後一起去演奏會現場。但這次他等了好半天都沒有等到蘇珊娜，打電話也沒有人接，所以他才會自己先去了會場。

而樂隊指揮希普勒說，蘇珊娜雖然已經一個星期沒有練琴，但她絕對可以出色地完成演出，因為這次演奏會的曲子，她已經反覆表演過多次了。

聽了三個人的證詞之後，布雷恩指著雅克，十分肯定地說道：「凶手就是你，雅克先生，你說了謊話！」

布雷恩是怎麼發現雅克先生在說謊的呢？

案情筆記

之所以我確定雅克先生在說謊話，是因為一個大提琴手是不可能穿著緊身的裙子參加演出的，實際上蘇珊娜根本就沒有打算去參加演出。

07. 停電時的誤殺

這天晚上，布雷恩接到朋友達馬斯打來的電話，電話裡他的聲音有些顫抖，給人的感覺很不對勁，他說：「布雷恩，你能馬上到我家來一趟嗎？我出了點事情，需要你的幫忙。」

布雷恩不知道他究竟出了什麼事，但猜這件事情一定不同尋常，他不敢浪費時間，掛斷電話之後，馬上開著車趕到了城郊達馬斯的家。布雷恩的手才剛剛放到門上，達馬斯就已經給他打開房門。

「你來了……」月光下，達馬斯的臉看起來有些慘白，他說話的聲音也有些沙啞，情況似乎不太妙。

布雷恩隨著達馬斯走進了房間之後，達馬斯先是帶他去了一趟自己的書房，接著二人又都面色沉重地來到了客廳。他打開冰箱，從裡面拿出一個冰盒，在搖曳的燭光中，布雷恩注意到達馬斯往伏特加裡放冰塊的手正在發抖。

布雷恩很能理解這位頗負盛名的小說家如今為何會

是這樣的狀況，因為就在剛剛，達馬斯的管家死了，而且就死在他的書房中，死狀十分恐怖，脖子幾乎斷了。

「我當時以為他是強盜，」達馬斯雙手捧著酒杯，說，「如果我知道是他，我一定不會……」

「究竟是怎麼回事？」布雷恩看著他問道。

「三天前，我這棟別墅自帶的發電機就壞了，這裡的一切電源都斷了。原本我是想在這裡好好完成一篇小說的，結果卻停電了。我只好搬到城裡去住。大概在兩個小時前，我回來拿幾份手稿，就在我放下手電筒去開書桌抽屜的時候，他突然出現在我的身後。」說到這裡，達馬斯的雙肩抖了抖，露出一臉的恐懼與悔恨。

他說：「我想他當時一定也把我當成了盜賊，所以才會過來攻擊我，而在黑暗中，我感覺到有人攻擊我，也以為對方是歹徒，所以我就竭盡全力來反擊，結果我擊中了他，他倒在了壁爐邊扭斷了脖子。」

「我真的沒有想到會這樣，我更沒有想過，那個攻擊我的人竟然是他！」達馬斯一隻手抓著自己的頭髮，一隻手緊握著酒杯，燭光照耀下的他一臉的懺悔。

布雷恩聽了他的話之後，冷笑了一聲說道：「達馬

斯，你和我是這麼多年的朋友，你竟然對我這般不瞭解。
如果你今天把我找過來，就是想讓我相信你編的故事，
那麼作為朋友，我奉勸你一句，在員警審訊你之前，你
最好再將這段話重新編一下。」

　　布雷恩為什麼這樣說，他是怎麼確定達馬斯在編故
事的？

案情筆記

　　達馬斯說這棟宅子已經停電三天了，然而他卻從冰箱
裡拿出了冰塊，這顯然不符合常理。一個冰箱怎麼可能在
停電三天之後，還能製冷，保證冰塊不融化？所以，很明
顯達馬斯對我說了謊話。

隱瞞的真相

　　冬天來了，許多人不自覺變得慵懶了起來，布雷恩也是其中的一個。若不是最近他生了一場大病，醫生建議他多鍛鍊增強體質的話，這個零下五度的冬日早上，他又怎麼可能會到外面去跑步呢？

　　自從痊癒之後，布雷恩每天早上都堅持到戶外運動，這天他又如往常一樣，沿著公園周圍跑步，就在他剛剛路過正對公園大門的一間旅館的時候，突然從小路的另一邊衝出一個人來，若不是他當時動作敏捷，一定會被對面冒出來的人撞上的。

　　看著面前渾身都濕透的男子，布雷恩有些疑惑，那男子見到布雷恩之後，上氣不接下氣地說道：「先生，請你快救救我的朋友，他掉到水裡了。」男子一邊擦著臉上的水，一邊說：「我們二人剛剛在湖面上溜冰，冰面突然破裂了，然後他就這樣掉了下去。」

　　「我跳下去救他，但沒有找到他，請你快幫幫我吧！」

　　布雷恩聽了他的話之後，也不敢耽誤時間，一邊拿出手機打電話給卡特警長，一邊跟著這名男子朝湖邊跑過去。從他們所在的位置到湖邊出事的地方大約有1.5公里的距離，等他們趕到那裡的時候，只看到湖面上有一個大洞，在洞的旁邊還有一雙溜冰鞋。

　　就在這時，原本就在附近執勤的員警也收到了指令趕過來支援，他們跳下水之後，費了好半天的力氣才將男子拖了上來，遺憾的是，這個人已經死了。

　　看著面前的屍體，男子哭著說：「都怪我，若是我能早點救你上來，你就不會有事了。若是在你執意要繼續玩的時候，我能阻止你，也就不會有這樣的慘事發生了。都是我的錯！」

　　看著面前的哭泣著的男子，布雷恩冷聲說道：「不要再演戲了，我想你是時候該告訴我，你究竟是怎麼害死他的了。」

　　布雷恩為什麼會這樣說？他有什麼證據嗎？

案情筆記

　　當時的氣溫是零下五度，任何一個人從 1.5 公里以外的地方跑過來，也需要好一會兒的時間，按照正常的情況來說，他身上的衣服應該早就結冰了，但事實上他在見到我的時候，身上的衣服卻還是濕濕的。所以，我猜測他應該是在害死了自己的朋友之後，在公園附近的廁所弄了一些水，灑在自己的身上，然後試圖蒙混過關。

09. 笨徒弟

　　布雷恩的名號在英國的偵探界、警界，乃至是全世界的偵探界都是家喻戶曉的，因此慕名而來拜師學藝的人也有不少，他的家門幾乎都要被這些人給踏破了，但他從來都沒有答應他們其中的任何一個人。然而，就在上週末，一個自稱是布雷恩堂哥的兒子突然來到了他家，並請他收自己為徒。

　　布雷恩雖然不願意收徒，但是礙於情面，無奈之下只好答應他，給他一個機會，如果他通過自己的考驗，自己就會收他為徒，如果沒有通過，那麼只好請他從哪裡來，回哪裡去。

　　尼爾森一聽布雷恩答應了收自己為徒，十分開心，心想著不過是一點小考驗，他以前在員警學校的時候，也學過很多類似的知識，憑著自己在學校中的優異成績，他就不相信會無法通過。於是笑著說道：「您請說。」無論是多麼艱難的事情，他都會盡自己的全力辦好的。

　　布雷恩從桌子上隨手翻了翻，然後從壓在最下面的

一個檔案袋裡，抽出一份委託書，遞給尼爾森，他說：「這個是奧爾太太委託我辦理的案件，她懷疑自己的丈夫在溫泉旅館中與情人約會，她希望我能提供一些照片作為證據，以便在離婚的時候能夠多分得一些財產，今天晚上奧爾太太就會派人過來取這些照片，現在你就去想辦法弄到這些約會的照片吧。」

尼爾森接過檔案夾，分別查看了一下奧爾先生和情人的照片之後，點頭說道：「放心，我一定會在下午準時回來，交上最有力的證據。」

尼爾森離開了，直到晚上吃晚飯的時候，布雷恩還沒有看到尼爾森的身影，布雷恩心想，難不成連這麼簡單的事情都辦不成嗎？若真是這樣，那要他這個徒弟有什麼用？布雷恩在等待中吃完了晚飯後，尼爾森終於回來了。

「你怎麼現在才回來？」布雷恩上下打量了一下尼爾森，並沒有發現他有任何的異常，「難不成是出去玩了？」

「沒有，」尼爾森解釋道，「我一早就拍到了有力的照片，但在回來的路上，我的牙齒突然痛了起來，於

是我就去醫院做了 X 光檢查。」

「你的牙齒怎麼樣我不管，我現在關心的是你照片拍得怎麼樣。」

「放心吧，決定性的一瞬間我已經拍了下來，我現在就去把它們洗好，等奧爾太太過來，就可以交給她了。」尼爾森從胸口的口袋裡拿出一個只有火柴盒大小的照相機，臉上滿是自信，為自己能夠順利完成任務，為自己能夠拜師學藝感到十分開心。

「很好，拿過去沖洗吧。」

尼爾森立即進入暗室去沖洗膠捲，結果不可思議的事情發生了，膠捲竟然全部都曝光了，底片上一片空白，什麼都沒有！

尼爾森疑惑不解，瞠目結舌，好一會兒才說道：「怎麼回事⋯⋯這、這太不可思議了，我明明⋯⋯」

「笨蛋！」布雷恩皺著眉頭說道，「連這麼一點小事情都做不好，我要是收你為徒，將來豈不是讓人嘲笑？」布雷恩扔下這句話之後，道出了曝光的原因。

那麼，曝光的原因究竟是什麼呢？

案情筆記

　　X射線能穿過任何金屬物質，尼爾森在做X光檢查的時候，放在胸口處貼身口袋裡的照相機被X光照射，裝在相機裡面的膠捲自然會曝光。他連這個常識都不知道，犯下這種錯誤，怎麼能做我的徒弟？

10. 小蘇打

　　布雷恩到鄉下去辦理一起案件，忙了一整天都沒有吃飯，在回家的路上，他突然感到十分饑餓，可惜他開車走了很遠，也沒有看到飯店或旅館，只在路邊看到了一個水果攤。

　　看著水果攤上放著的圓圓的李子，布雷恩停下車過去買了一些李子，洗好之後就開始吃了起來，在一番風捲殘雲之後，總算有了一些飽腹的感覺，眼看著天色也不早了，布雷恩便上了車繼續趕路。

　　然而，沒走多遠，他突然覺得自己的肚子有些難受，布雷恩苦笑了一下，暗道自己真是倒楣，就在這時，他看到前面有一間店鋪，便停下車走了進去，看到店裡站著的一位大伯，就上前打招呼說道：「老伯，我正好開車經過您這裡，因為消化不良肚子疼得很，想向您要一些小蘇打，能請您給我一些嗎？」

　　這個老伯一聽布雷恩的話，不自覺地笑了起來，他說：「先生，你先坐在這裡別動，我這裡雖然沒有小蘇打，

但是我卻可以給您倒一杯上好的濃茶，這對治療消化不良有很好的療效。」

　　布雷恩喝過濃茶之後，果然感覺好了很多，他站起身和老伯道了謝之後，起身告辭。在走出室外轉身和老伯道別的時候，布雷恩看到了停在門口的一輛小型送貨車，布雷恩自從看到這輛車，就一直覺得它應該是老伯的行動麵包房。平日裡老伯會在車上製作麵包和糕點，然後在路邊出售。之所以會有這樣的想法，是因為布雷恩在車上看到了一串標語，「魯達大叔自製點心和麵包」。

　　布雷恩看了一會兒之後，轉身上了自己的車，回了城裡。

　　剛一回到家，他就撥通了卡特警長的電話，然後對卡特警長說道：「我覺得你應該去申請一張搜查令，好好地查一查這個麵包店，我覺得你應該會有所收穫。」

　　第二天卡特警長就帶著一票警員搜查了這個麵包店，結果真如布雷恩所說，這家麵包店所說的「自製」不過是老伯從外面買來帶有包裝的麵包，回到家裡拆了外包裝，然後再提高價錢販賣。而他所出售的那些威士忌和

伏特加也是假酒，人長時間喝這種酒，還會對身體造成傷害。

　　那麼，布雷恩究竟是怎麼發現這家麵包店有問題的呢？

案情筆記

　　因為我從一開始就覺得那輛車應該是一間麵包製作室，但當我向老伯要一些小蘇打的時候，得到的回答竟然是沒有，這一點顯然是非常奇怪的。因為小蘇打是製作麵包和糕點的必備材料，如果老伯是自己製作麵包出售的話，他不可能不儲備足夠的小蘇打。所以，我懷疑這家麵包店有問題，只是沒有想到竟然會查出假酒的事情，這也算是意外收穫吧。

11. 青銅像謀殺案

　　保羅和莫奇在同一家公司上班，兩個人的關係一直不錯，所以經常會互相到對方的家裡做客。然而今天早上，這兩個人竟然一反常態，扭打成一團地來到了警察局。

　　卡特警長命人先將二人分開之後，再讓他們分別坐下來休息，這才向他們詢問打架的原因。保羅一聽馬上哭訴了起來，他說自己的妻子昨天晚上被人殺害了。

　　卡特警長一聽發生了命案，不敢有絲毫的懈怠，認真聽著他的敘說。

　　保羅說：「我和妻子因為一些事情吵架了，所以兩個人分房睡覺已經有一段時間。在昨天晚上，那時候都已經很晚，家裡的燈也都已經關了，我在房間裡突然聽到一陣細微的聲音，心中有些疑惑，便走出了我自己的臥房，這時我聽到那聲音來自我妻子的房間，房間裡傳出了扭打的聲音，然後我就看到一個人從我妻子的房間裡跑了出來。

那個黑影當時還撞到了我，把我撞倒在地，等我反應過來的時候，他已經跑下了樓梯。

我從地上爬起來之後，在他的後面緊追不捨，當那個人跑到後門走廊的時候，我藉著門口的燈光，認出他就是莫奇。他大約跑出了 100 公尺的距離，然後順手扔出了什麼東西。我看到那東西在亂石上碰撞了幾下之後滾進了深溝裡，在黑暗中還撞擊出一串火花。

我最後沒有追上莫奇，因為他跑得實在太快了，他以前還參加過短跑比賽，得了冠軍。無奈之下，我只好回家，結果我看到我的妻子頭部滿是鮮血，身下的床單被鮮血染紅，流血過多已經死了。」

卡特警長等人按照保羅所說的地點，找到了一尊森林女神的青銅像，在銅像的底部沾滿了血跡和頭髮，經過法醫的化驗確定是保羅太太的。而且在青銅像上面，還獲取了一個清晰的指紋，經過警方的對比，確認這指紋就是莫奇的。

然而莫奇在知道這些事情之後，卻聲稱自己是無辜的，他說自己並沒有殺人，更不可能會殺了保羅太太！之所以青銅像上會留下他的指紋，也許是前幾天他在保

羅家裡玩的時候留下的。

經過調查得知，保羅和太太之所以會吵架，原因是保羅太太和莫奇先生之間有一些不可告人的關係，就在不久之前，這二人背著保羅勾搭在一起，他們二人愛得死去活來，甚至都已經打算將來各自離婚之後結婚，在這個時候，莫奇確實不太可能殺害自己所愛之人。

所以，保羅和莫奇兩個人現在可說是公說公有理，婆說婆有理，卡特警長一時間也有點拿不定主意，沒有辦法確定凶手究竟是不是莫奇，只好將這個案件轉交給了布雷恩。

布雷恩聽了卡特警長的說明之後，又對現場查看了一番，他說：「我覺得凶手很可能是保羅，因為他在誣陷莫奇先生。」

布雷恩為什麼這樣說？他有什麼證據嗎？

案情筆記

保羅聲稱莫奇在逃跑的時候扔掉了一件東西，那件東西在岩石坡上撞擊了幾下之後滾下了深溝，而且還在黑暗

中撞擊出了一串火花，經過警方的調查之後，證實那是一尊森林女神的青銅像，並被認為是殺害了保羅太太的凶器。

但事實上，這是不可能的。因為青銅是一種抗摩擦的金屬材料，古時候它被廣泛地應用於製造大炮，青銅在岩石上是不會被撞擊出火花的。

12. 合夥人之死

　　厄爾托和莫賽是大學同學，兩個人在讀書的時候就有共同的夢想，所以在畢業之後，他們一起創業，經過一番打拚之後，這家小公司也終於上了正軌。所謂麻雀雖小，五臟俱全，這間僅有幾個員工的公司，竟然也在業界有了一定的地位。

　　原本公司的成就足以讓這兩個好朋友高興，只是最近這一段時間，這兩個好朋友在公司的某些事情上產生了一些分歧，兩個合夥人之間鬧了些不愉快，雖然彼此心裡都有些不痛快，但誰都沒有搬到檯面上來說。

　　這天是厄爾托的生日，兩個人就都想藉著此次機會緩和一下關係，於是相約一起去狩獵場打獵。然而，竟然發生了悲劇。

　　卡特警長接到報案之後，便帶著警員和布雷恩一同趕到了命案現場。當眾人到達現場的時候，看到厄爾托雙手抱頭坐在一把長椅上，他聽到警笛的聲音之後，連忙抬起頭對著眾人解釋道：「我不知道為什麼會發生這

樣的情況,這一切都是一場意外,你們一定要相信我!」

他說自己明明是對著那隻鹿開槍,不知道為什麼子彈會擊穿莫賽的頭部殺死了他。

布雷恩等人先是對死者進行了查看,情況確實如厄爾托所說,死者的左邊太陽穴被子彈擊穿,子彈還留在死者的腦部。死者沒有戴帽子,他的臉朝下,一隻手還握著獵槍。

厄爾托說:「因為公司的事情,我們已經忙了很久,正好前幾天公司的事情忙完了,然後昨天又是我的生日,我們便想藉著這個機會好好地休個假,於是我們兩個人便相約來到這裡打獵。我們在這個林區守了一天一夜,直到今天早上才終於在這裡發現了一隻雄鹿,牠當時正在樹叢中睡覺。」

「這次本應該輪到莫賽先開槍,我偷偷地靠近那隻鹿,以為莫賽就在我的身後跟著,但當我剛走近那隻鹿的時候,牠聽到了聲音睜開眼睛,立起前腿。眼看著這隻鹿就要逃跑了,莫賽沒有開槍,情急之下我便先開了一槍,但那一槍沒有打中那隻鹿,卻打中了莫賽。」

厄爾托一邊說,一邊自責地抓了抓頭髮說:「我真

的沒有想到，莫賽竟然會悄悄地跑到對面去了……」

在回城的路上，布雷恩對卡特警長說道：「我覺得事實應該不是厄爾托所說的那樣，或許莫賽的死並不是意外，而是他出於某些原因故意殺害了莫賽。」

卡特警長感到有些驚訝，不過在聽了布雷恩的解釋之後，也對厄爾托產生了懷疑。回到警局之後，他立刻對厄爾托和莫賽之間的關係以及他們的公司進行了一番調查，最後終於找到了有力的證據，證明就是厄爾托故意殺死了莫賽。

那麼，布雷恩究竟是如何知道這一切的呢？

案情筆記

在聽厄爾托的敘述中，我注意到一處不合常理的地方。他說在他靠近那隻鹿的時候，鹿感覺到危險之後，突然立起前腿站了起來，實際上鹿在站立時，總是先立起後腿的。由此可見厄爾托說了謊話，所以我懷疑是他蓄意謀殺了自己的好朋友莫賽。

13. 不在場殺人

　　某個夏日，天氣晴朗，陽光晒在身上很溫暖，布雷恩閒來無事，便搬了把椅子放到了後院的草坪上，斜躺在上面享受一下陽光的溫暖。

　　正當他一邊悠閒地聽著音樂，一邊喝著咖啡的時候，門鈴突然響了起來，布雷恩抬頭一看，來者正是自己的好朋友卡特警長。

　　「什麼風把我們的警長吹來了？今天沒有案子需要辦理嗎？」布雷恩笑著從椅子上坐了起來，「來來，快請坐！」

　　「就知道說笑！」卡特警長故意裝出生氣的樣子說，「我可是大忙人，若說閒，看你今天倒是很悠閒啊。」

　　布雷恩也不否認，他拿起杯子，倒了一杯咖啡給卡特警長，然後說道：「可是我怎麼覺得，我的悠閒似乎也到盡頭了呢。」聽到布雷恩的話之後，這兩個人互相看了看，然後都哈哈笑了起來。

　　卡特警長先喝了一口咖啡，對布雷恩說道：「你說

得沒錯，幾天前我接到報案，你家附近的一個小鎮上發生了一起命案，經過我們的調查之後，找到了一名犯罪嫌疑人，但問題是我們調查了他身邊的人和案發時他所在的地點之後，不但沒有辦法確定他就是凶手，反倒讓他洗脫了嫌疑。」

「哦，竟有這種事情？」布雷恩有些意外，也瞬間對這起案件有了興趣，「快說給我聽聽，究竟是怎麼回事。」

於是，卡特警長便將最近調查到的所有事情都和布雷恩詳細地說了一下。他說：「我們在接到報案之後，便來到了案發現場，看到在一棵大樹下有一個人被綁在了那裡，他的身上都纏著牛皮繩，死者的臉色發紫，喉嚨處也有繩子綁著，法醫經過檢查之後確定死者是被勒死的。

我們調查了死者的仇家以及所有跟他有過節的人，最後確定了一個名叫瑪律克斯的男子，他和死者在上個月的時候，曾因為一筆債務發生過爭吵。而且那個瑪律克斯還是當地的一個小混混，他曾經在大庭廣眾之下揚言早晚有一天會殺了死者。當時在場的很多人都聽到了

這句話。

　　而且，在死者死亡之前最後見到的人，也是這個叫瑪律克斯的小混混。然而，根據法醫推斷出來的時間以及我們的調查來看，死者死亡的時候他並不在現場，而是和一群當地的小混混在賭場裡賭錢，賭場的老闆和當時在場的很多人都能夠作證。

　　現在，我們真的一點辦法都沒有，我甚至還有點懷疑，是不是我們真的找錯了方向，凶手其實並不是他。」

　　布雷恩聽了卡特警長的話之後，略微沉思了一下，然後說道：「不，你沒有說錯，那個叫瑪律克斯的人就是殺害死者的凶手，因為我已經找到了證據，知道了他不在場卻能殺人的祕密。」

　　布雷恩究竟是如何找到證據的呢？

案情筆記

　　死者的死因是窒息，也就是被勒死的，而殺人凶手當時並沒有在現場，這放在一般的案件中，確實是不符合常理的，也確實會給凶手擺脫嫌疑的可能。但是，我發現一

處可以證明凶手即使不在現場，也可以殺死死者的證據，那就是綁著死者的牛皮繩。

眾所周知，牛皮在由濕變乾的狀況下會不斷收縮，而如果凶手事先用濕的牛皮繩將死者綁在樹上，那時被害人還活著，等到陽光曝晒，將牛皮繩的水分蒸發掉之後，牛皮繩就會不斷收縮，最終勒死被害人。

14. 偽裝的自殺

　　有一位獨居的老人被社區的管理員發現死在了自己居住的公寓中，管理員立刻報了警。

　　警方接到報案之後，對現場進行了一番勘查，發現這間房間從裡面被反鎖著，而死者整個人吊在距離地板大約 80 公分高的地方。

　　這名死者是兩年前曾經接受過截肢手術的人，他的右腿從膝蓋以下全部都被截斷了。在死者的正下方，並沒有什麼能夠墊腳的地方，如果是自殺的話，不可能沒有椅子之類墊腳的東西。更何況老人只有一條腿，他也不太可能會跳起來，自己吊在繩索上吊自殺。

　　所以，警方斷定這是一起密室謀殺案。

　　然而，保險公司的人卻不是這樣認為。因為，就在一個月以前，這個老人曾經在保險公司買了一份巨額保險，而受益人填寫的是一位名叫娜美的女孩。老人沒有結婚也沒有兒女，這是所有人都知道的事情，那麼這個名叫娜美的女孩，就成了案件的關鍵。

於是，保險公司找到了大偵探布雷恩，拜託他接手此案件，幫他們查明案情真相。

布雷恩接手之後，先是對保單上出現的這個陌生女孩進行了一番調查，得知這個女孩原本是一個孤兒，幾年前在路上偶然遇到了老人，兩個人一見如故，後來在老人遇到車禍截肢之後，她不時地過來照顧老人的生活起居。

如果兩人之間有這層關係，那麼老人為了給這個曾經照顧自己的女孩留下一筆生活費，也在情理之中。所以，老人自殺也不是完全不可能的。

布雷恩心中有了一定的想法之後，又到警察局查閱了一下員警在現場調查的詳細記錄，他發現在死者的身體下，雖然沒有能夠支撐身體的桌椅，但是卻有一個空了的紙箱。

布雷恩認為，如果老人是在箱子裡事先裝上了冰塊，然後再踩著箱子上吊，等到一天後當管理員發現屍體的時候，冰塊早就已經融化，那麼等到員警來的時候，只發現了空的箱子，也就能夠解釋了。

然而，當布雷恩翻閱資料、詢問當時在現場的員警

之後，卻得知這樣一個消息：地面上並沒有水痕，紙箱也沒有被水浸泡過的痕跡。也就是說，紙箱中並沒有裝過冰塊。

就在警方依舊堅持是他殺的時候，布雷恩也有了一些動搖，然而，就在他和卡特警長去速食店吃午餐，偶然間看到宣傳單上面的可樂時，腦中突然閃過一道光，一切事情他都想明白了。

「我終於知道是怎麼回事了，這起案件是自殺案，沒錯，我敢肯定！」

布雷恩想到了什麼？他又是怎麼知道這起案件是自殺案的？

案情筆記

之所以在老人的屍體下方會有一個空了的紙箱，是因為他確實是利用了這個紙箱來當踩踏的支撐物的。只不過，他在紙箱中放的並不是冰塊，而是乾冰，也就是固態的二氧化碳。

乾冰非常堅硬，絕對可以支撐一個人的體重。同時，

由於氣化作用，當屍體被發現時，乾冰早就已經消失在空氣中了，而與冰的融化不同，乾冰氣化是不會產生水分潤濕箱子的。因為氣化過程只會產生二氧化碳氣體，最後消散在空氣中。所以，並沒有被警方發現任何線索。而我之所以會想到這點，正是因為可樂是碳酸飲料，其中含有二氧化碳氣泡，所以讓我聯想到了乾冰。

15. 用水滅火

　　有一天深夜，在某大型超市的工作人員都下班之後，超市的財務室突然發生了火災。因為財務室中堆滿了各種帳冊，所以沒一會兒的時間，火勢就變得很大。在當時值班的會計瓦特，還有聞訊而來的值班人員努力之下，大火終於被撲滅了。但遺憾的是，還是有很多重要的財務帳冊在這次的大火中化為灰燼。

　　因為這場火燒得有點奇怪，再加上大家都擔心要承擔責任，所以現場的眾人都說應該報警找人調查一下，於是一位值班人員撥通了警察局的電話。

　　趕到現場的偵探布雷恩以及卡特警長等人先是對周圍的環境進行了一番察看，然後又向值班的會計瓦特詢問了火災發生時的情況。

　　瓦特的身上全都濕透了，頭髮上還滴著水，布雷恩向他問道：「你知道這場火究竟是怎麼燒起來的嗎？」

　　瓦特用一隻手擦了擦臉頰上的水，搖了搖頭說道：「我真的沒有想到竟然會著火。」然後，瓦特對布雷恩

和卡特警長說：「就在前幾天，我發現屋裡有一個地方的電線經常會突然冒出火花來，我想大概是線路老化了。今天我把所有帳冊都找出來堆在外面，準備放到別的地方去，卻沒想到晚上竟然就電線走火，點著了帳冊，這才發生了火災。」

「幸好旁邊就是廁所，我看到著火之後，立刻衝進廁所用水桶裝水滅火，這才沒有讓火著得更大，當時很多值班的人員，也都和我一起滅火，你們可以向他們瞭解當時的情況。雖然我們將火撲滅了，但遺憾的是，還是有很多的帳冊被燒毀了。」

眾人聽到瓦特的話之後，紛紛附和道：「沒錯，我們知道失火之後，立刻趕了過來，當時就看到瓦特正在拿水桶滅火，於是我們也片刻不敢耽擱，馬上加入滅火的行列中。」

布雷恩和卡特警長聽了他們的話之後，互相看了看，然後布雷恩向瓦特詢問道：「你能確定這場火災的起因是線路老化，電線走火的嗎？」

「我當然能確定。」瓦特點頭，「因為我們這間辦公室是禁止吸菸的，而且這裡也沒有別的能夠燃燒的東

西，所以這裡根本不可能莫名其妙地著火。而且，就在我剛剛衝進來的時候，我還聞到了電線被燒之後散發出來的焦味，所以……」

「夠了！」布雷恩打斷瓦特的話，呵斥道，「你不用再狡辯了，我知道你在撒謊！我看，一定是你在帳目上做了手腳，擔心曝光，才故意縱火燒毀證據的吧？你剛剛說的話不僅漏洞百出，就連你所說的救火的事情也違背了最基本的常識！」

布雷恩為什麼說瓦特違背了救火的基本常識？

案情筆記

電路著火是絕對不能用水去滅火的，因為這可能會造成觸電的危險，只能用乾粉滅火器或二氧化碳滅火器、泡沫滅火器去滅火。

他渾身濕透表示他確實是用水滅的火，而且旁邊參與過滅火的人也都證明了他們確實是用水滅的火，那就只能說明起火的真正原因根本就不是他所說的電線走火。所以，我敢肯定他是故意縱火的。

16. 帶路的年輕人

　　一個炎熱的夏日午後，布雷恩吃過午飯，閒來無事，便拿著釣具到河邊去釣魚。雖然他坐在樹蔭下，但因為天氣太過炎熱，以至於短短的兩個小時，他就已經熱得汗流浹背，後悔在這麼熱的天氣跑到河邊釣魚了。

　　布雷恩在來釣魚之前，曾打過電話給卡特警長，請他下班回家的時候過來接他一趟，因為他今天來河邊，是自己步行而來的並沒有開車。於是卡特警長在下班時，特地開車過來河邊，準備將布雷恩送回家裡。

　　布雷恩收拾好自己的釣具之後，迅速鑽進了卡特警長的車子裡，一感覺到空調的涼爽，布雷恩感覺自己好像又重新活過來了，剛剛悶得他差點中暑。

　　「在這裡大半天了，有什麼收穫嗎？」卡特警長看到了布雷恩空著的水桶，之所以有此一問，只不過是為了取笑對方而已。

　　布雷恩也不和他計較，只是聳了聳肩膀無奈地說：「早知道會這麼熱，我說什麼都不會出來釣魚了，真是

失策。」

「哈哈……真沒想到大偵探也有失算的時候，真是不可思議啊！」

就在兩個人說笑的時候，卡特警長的手機突然響了起來，他按下接聽鍵之後，聽到了警員瑟爾的聲音，瑟爾說：「報告警長，我們剛剛接到報案，在市中心的某銀行發生了搶劫案，劫匪搶走了五百萬英鎊，還打傷了一名工作人員。劫匪一共三人，他們搶了錢之後，乘坐一輛黑色的別克轎車上了高速公路。經過分析，他們應該是往伯明罕方向逃跑。」

卡特警長聽完電話之後，立即把車開到那條高速公路上，又透過無線電向警員發布命令，要他們四處攔截可疑的黑色別克轎車。等到都部署好了，卡特警長才對著身邊的布雷恩苦笑道：「唉，我才剛下班，竟然又遇到了這樣的事情，還把你給連累了。」

儘管警方做了很周詳的部署，但要在高速公路上找到一輛可疑的車實在是太難了。尤其是那條公路朝北不遠處就有一個岔路口，誰知道劫匪究竟朝哪個方向跑了？畢竟逃向伯明罕是他們警方人員推斷出來的，並沒有得

到證實。

布雷恩和卡特警長的車來到了岔路口，正好這裡有個年輕人站在路邊，布雷恩搖下車窗問他：「你是否看到一輛黑色的別克轎車從這裡過去？」

「我看見了，他們剛剛下了高速公路，往東邊的小路走了。」卡特警長的車剛準備開走，這個青年又說：「我也要往東邊去，你們能不能讓我搭便車？」二人想著正好請他帶路，於是就讓他坐了上來，布雷恩問道：「你在這裡站了多久了？」

「我都已經站在這裡一個多小時了，這麼熱的天，也沒有人肯載我一程，真是倒楣！」

卡特警長忙開車朝著東邊追過去，這個搭車的青年伸手從背包裡拿出一塊包著的巧克力，用力一掰，巧克力發出「啪」一聲清脆的響聲，他丟了半塊巧克力到了嘴裡，慢慢地咀嚼著。

這時，布雷恩伸手跟那青年要了那張包過巧克力的紙，又掏出筆在上面寫了些什麼，遞給了旁邊開車的卡特警長，說道：「我看我們應該往這個方向去追。」卡特警長接過巧克力的包裝紙之後，看完了上面寫的字，

說道：「我知道了，我們現在就去那裡。」

話音剛落，他就停下車，把那個年輕人年從車上拉了下來，喝問道：「你就是搶銀行的那夥劫匪的同夥對不對？你故意站在岔路口，想把我們引到錯誤的路上，好幫他們製造逃跑的時間。」

那年輕人臉色煞白，只得承認了犯罪事實，並說出了那輛黑色別克汽車真正的去向。卡特警長在車中迅速對警員們做了新的指示，然後眾人四下合圍，終於將那夥劫匪抓到了。

布雷恩是怎麼看出來那個年輕人是劫匪的同夥的呢？

案情筆記

天氣這麼炎熱，站在外面一會兒的時間就能把人熱暈，而這個帶路的年輕人說自己已經在這裡站了一個多小時了，但是他包裡的巧克力卻沒有變軟，還很脆硬，可見他根本就是在說謊。

17. 遊樂場的屍體

在卡特警長的桌子上放著一個籃子，籃子裡放著一些證物袋，證物袋裡面分別裝著一件骯髒的白色 T 恤，一雙膠底運動鞋和一條灰色短褲，以及從短褲的口袋中翻出來的一張紙條，紙條上清晰的寫著一行字：「8 月 1 日，你的體重是 78 公斤；你的運氣，將安享天年。」

看著「安享天年」幾個字，卡特警長嘆了一口氣，有些傷感地說道：「可是他明明才只有 23 歲，看來這些所謂的命相之說根本就靠不住。」

「我原本就不相信這些，我只相信我自己。」布雷恩從籃子中拿起裝著那張紙條的證物袋，看著上面的字跡，眉頭微微蹙起。

「昨天晚上，我們接到遊樂場的電話，說有人在遊樂場工作人員都已經下班之後，偷偷跑進了遊樂場的控制室，擅自啟動了摩天輪的開關，然後不幸發生了人命事故。」卡特警長對布雷恩說明著案件的經過，「我們剛到現場的時候，發現一具男子的屍體掛在摩天輪的拉

杆上。最初，我以為那個人是被毆打致死的，因為查看他的屍體的時候，我注意到他的臉頰有被人打傷的痕跡，半張臉都腫得很厲害，後來旁邊的瑟爾提醒我說這個人是托尼。」

「昨天晚上那場中量級拳王爭霸賽，我在電視上看了直播。」布雷恩說，「我記得托尼在場上的時候挨了對手狠狠的一拳，那一拳正好打在了他的右臉頰上，所以屍體的右臉頰紅腫也可以解釋。而且據我所知，他在接受採訪的時候，他說自己的頭腦有些昏昏沉沉的。」

「他應該是在昏昏沉沉的狀態下，走到遊樂場，然後私自啟動了摩天輪。」卡特說，「到遊樂場之後，發現那裡已經關門，於是就翻牆進去，開了轉輪，卻不小心從高空摔了下來。法醫說他是當場死亡的，真可惜，他才剛剛贏得了比賽。」卡特警長搖了搖頭，表示惋惜。布雷恩看著籃子中放著的托尼的遺物，陷入沉思。

過了一會兒才又說道：「也許，他的死並不是意外。」布雷恩抬頭看著身邊的卡特警長時說：「也許他是被人在其他地方殺害之後，移屍到遊樂場這邊，然後掛在轉輪上，偽裝成意外事故的。」

　　看到卡特警長露出疑惑的表情，布雷恩又說道：「我曾聽到謠傳，有人說昨天晚上的拳王爭霸賽，事實上已經有人事先安排好結局。不過，依據我的猜測，應該是托尼拒絕了那些人的要求，不但沒有在比賽中故意輸掉，反而還成了冠軍，因為他沒有假裝失敗，所以遭到了那些幕後黑手的殺害。」

　　「不過，那些殺害托尼的凶手很明顯做了一件愚蠢的事情，他們或許是為了掩蓋自己的罪行，故意替托尼換了一身衣服，然後將托尼的屍體搬到了這裡。」

　　布雷恩為什麼做出這樣的判斷？

案情筆記

　　昨天晚上托尼參加的是中量級的拳擊比賽，也就是 73 公斤級的比賽，而在他的遺物中發現的那張卡片上寫的體重卻是 78 公斤，一個正常人，不可能在一天之內增加 5 公斤，所以很明顯有人在托尼死後，給他換了一身衣服。那張紙條上所寫的體重，也不是托尼的，很有可能與犯罪嫌疑人有關係。

18. 鬧鐘的響聲

　　員警接到報案，在費恩公寓裡，發生了一起命案，死者是一名男子，名叫卡奇亞。今天早上公寓裡的清潔人員在打掃的時候，發現他的公寓門沒有關，推開進去一看，就見到他已經死在了床上。

　　布雷恩和卡特警長等人趕到命案現場，先對死者的遺體進行了仔細的檢查，又對現場的情況做了一番勘查。發現死者是被電子鬧鐘的導線勒死的，雖然電子鬧鐘上定的時間是 7 點 35 分，但事實上，鬧鐘在七點鐘的時候，就已經停止運作。

　　警方經過調查，發現死者為人正派，人緣很好，很少和別人發脾氣。但就是這樣的一個人，生前卻有一個死對頭，名叫華爾特。人們都說同行是冤家，他們二人的情況正是如此，兩個人經常會因為搶同一筆生意，而吵得面紅耳赤。甚至多次在公共場合，彼此都放話要給對方點顏色瞧瞧。

　　警方在瞭解了情況之後，第一時間找來了華爾特。

　　然而，華爾特卻說在卡奇亞被殺的時候，他正和自己的朋友玩紙牌，當時在場的所有人都能夠替他作證。經過調查，警方確認他所說的話是真的。

　　警方不得不放了華爾特，案件也因此陷入了僵局。

　　一個多星期過去了，偵查沒有絲毫的進展。就在警方感到萬分頭痛的時候，一位自稱知道凶手是如何殺人的「告密者」來到了警察局，當時布雷恩也正好在場，於是便與卡特警長一起聽了這個人的話。

　　來者名叫彼得，他說他是卡奇亞家樓上的住戶，命案發生的那天，他正好從卡奇亞家門前走過，當時因為看到卡奇亞家的房門半開著，他心中有些疑惑，便朝著裡面看了看。

　　但是他並沒有看到什麼奇怪的地方，就在他心中正疑惑的時候，他聽到了房間裡傳出來的鬧鐘「滴答」的響聲，不過，後來那鬧鐘的聲音又突然消失了，就在他暗自懷疑是否有什麼不同尋常的事情發生時，他聽到了房間裡傳出來的一陣打鬥聲。

　　彼得說：「我當時有些害怕，於是就連忙躲在了樓道的轉角處，過了大約兩分鐘的時候，我看見華爾特悄

悄地從卡奇亞的家裡走出來，然後還很小心地朝著四周看了看，見並沒有人注意到他，這才急匆匆地跑下樓。

之所以我沒有第一時間來報案，是因為當時真的被嚇壞了。我害怕被牽連，於是躲回了家裡。不過，我左思右想，還是覺得應該過來和警方說說當時的情況，畢竟那是一條人命。」

他的話才剛說完，布雷恩就冷聲打斷他，說道：「胡言亂語！說，你為什麼要栽贓給華爾特，你到底有什麼目的？」

布雷恩為什麼說彼得胡言亂語、栽贓華爾特呢？他有什麼證據嗎？

案情筆記

彼得說，在卡奇亞家的門前聽到了鬧鐘發出的「滴答」聲，但事實上，電子鬧鐘在走動的時候，是不會發出任何聲音的。很顯然，他剛剛所說的話都是謊話。

他這樣一口咬定華爾特就是凶手，證明這二者之間可能有什麼關係，所以我才會這樣問他。

19. 電腦上的遺書

　　諾華覺得自己一定是衝撞了瘟神，不然不可能一直
都走霉運。他原本是一家期貨公司裡非常被老闆賞識的
操盤手，前幾年，因為自己的才華和能力，再加上三分
運氣以及市場前景好等幾方面原因，他幫客戶賺了許多
錢，他不但在公司裡受到老闆的讚賞，連升了兩級成為
經理，也從普通的住宅搬進了城郊的別墅中。

　　然而，這段時間，他卻接二連三地遇到倒楣的事情，
幫客戶做的幾筆操作都賠了不少錢，自己也沒有賺到錢，
不僅得罪了客戶，就連老闆也看他不像以前那樣順眼了。
而且還暗地裡和他說過幾次，如果他再這樣下去，就只
能捲鋪蓋走人。

　　諾華感覺自己最近的壓力非常大，為了放鬆一下自
己，也為了重新站起來，他跟老闆請了一個長假，打算
到外面旅旅遊，再回家好好休息一段時間。

　　只是，當他長假已經結束的時候，卻仍然沒有看到
他來公司上班，老闆打電話到他家裡，沒有人接聽，手

機也無回應。老闆擔心他因為工作壓力太大而想不開，做了什麼蠢事，就派了一個員工到他的家裡去看看他的情況。沒有想到的是，當那個人到了諾華家裡的時候，卻發現他已經死了。

布雷恩和警方迅速趕到了現場。他們在諾華的屍體面前，看到一臺開著的筆記型電腦，電腦的螢幕上面顯示的是一個 Word 檔，內容是他臨死之前留的遺書，在電腦的旁邊，還放著一個喝了一半的咖啡杯。

根據警方的化驗，發現這只杯子裡殘留著劇毒氰化鉀。警方根據現場的情況初步斷定，死者應該是自殺的，死亡的時間是昨天夜裡十二點左右。

員警趕到這裡的時候，已經是下午三點半了，經過一番檢查之後，時間已經是下午六點鐘，警員們都已經有些累了，外面的天色也漸漸暗了下來，一個員警便伸手按了一下電燈的開關，但是燈並沒有亮起來。

員警詢問社區的管理員才得知，原來這棟社區從昨天中午就開始停電，直到現在都沒有來電。

這時，布雷恩突然對身邊的卡特警長說道：「看來，我們的判斷是錯誤的，諾華並不是想不開而自殺身亡的，

這應該是一起偽裝成自殺的謀殺。」他的語氣十分肯定，不容人懷疑。

你知道布雷恩為什麼這麼說嗎？

案情筆記

這棟樓是從昨天中午就開始停電的，而一般的筆記型電腦的電池最多也就能維持電腦幾小時的用電量，可是在我們下午三點半來到這裡的時候，筆記型電腦竟然還開著，這說明這個自殺現場是人為偽造的，所以諾華一定不是自殺，而是被人謀殺而死的。

20. 書稿被盜

　　哈里遜是一位著名的偵探小說作者，他寫的小說經常能夠成為暢銷書榜的冠軍，這其中有很大一部分原因是他有一位當偵探的好朋友，這位好朋友就是布雷恩。哈里遜經常從布雷恩曾經破過的案子中，挑選一些來作為他創作的原型與靈感。

　　這天，他剛剛寫好一篇稿子，雙手拿起稿紙，仔細閱讀上面的案件，一雙眼睛滿意地瞇了起來。過了好一會兒，哈里遜從椅子上站起身，這時他才發覺自己竟然渾身都有些痠痛，他說：「看來我該休息一下了。」

　　「先生，您確實該好好休息一下，您為了這個稿子，已經忙碌一個月了。」說話的是哈里遜的管家喬森。

　　「哦，已經這麼久了？」哈里遜有些意外，沒想到自己已經寫了這麼久的稿子，「難怪我覺得好久沒有見到布雷恩了。」說到這裡，他笑了笑。然後轉身對身後的喬森低聲說了些什麼，兩個人哈哈笑了起來。

　　這天夜裡，布雷恩正斜倚在床上看著《福爾摩斯探

案全集》，身邊放著的手機突然響了起來，看來電顯示是喬森打過來的。

　　喬森語氣緊張地說：「不好了偵探先生，我家先生剛剛寫好的稿件被偷了，您快過來幫我們找賊吧。」

　　布雷恩掛斷電話之後，一刻也不敢耽擱地驅車前往哈里遜的住處。在喬森的帶領下，布雷恩對哈里遜的書房進行了一番查看，然後又看了一下他的臥室。

　　哈里遜臥室的兩扇落地窗開著，在他凌亂的大床上散落著幾張寫滿字跡的書稿，以及兩根繩子，床的旁邊放著一張茶几，上面放著一本書和兩支燃剩 10 公分左右的蠟燭，門的一側流了一大堆的燭液。而他書房裡的書架也有被翻過的痕跡，書桌的抽屜都敞開著，裡面很多東西都散落在地上。

　　哈里遜對布雷恩描述道：「昨天晚上，我家這裡不知道怎麼回事，突然停電了，所以我就躺在床上，藉著燭光看書。後來門突然被風吹開了，一股強勁的風撲面而來，於是我就叫喬森進來，請他幫我關門。沒想到，就在這時突然闖進一個戴面罩的持槍者，問我最新寫好的稿子放在什麼地方。當他將我的稿子放到身後的背包

中之後，喬森恰巧走了進來，他就用繩子將喬森綁了起來，還把我的手腳都捆住了。」

他一邊說一邊拿起床上放著的繩子。「他離開時，我請他幫我把門關上，可是他只是笑了笑，故意開著門走了，喬森還花了將近 20 分鐘才掙脫繩子救了我。」

「朋友，我看你最近是寫稿子太累，想用這麼一齣搶劫案來拿我尋開心吧？」布雷恩拍了拍哈里遜的肩膀，無奈地笑了笑。

聽到布雷恩的話，哈里遜也哈哈大笑起來，笑過之後才問道：「不愧是大偵探，你是怎麼知道這些都是我們騙你的呢？」

案情筆記

桌子上放著蠟燭的燭液都滴落在靠門的一側，如果事情真的如哈里遜所說的那樣，盜賊敞開門逃走，而且還敞開那麼久，那麼燭液就不會像現在這樣逆著風全部滴落在靠門這一側。

21. 死亡的垂釣者

　　赫魯曾經是一位著名的企業家，擁有一家規模不小的公司，兩年前他將公司給了自己的兒子，自己也就閒了下來，每天沒什麼事情做，漸漸地，他迷戀上了釣魚。因為手上有些閒錢，放在家裡也沒什麼用，於是他將這些多餘的資金借給那些有需要的人，從中收取高額的利息，成為一位高利貸主。

　　這一行很賺錢，因為他的資金很多，所要的利息也高，所以只短短的一段時間，他就成為了遠近聞名的高利貸主。很多人都對他恨得咬牙切齒，卻只能忍氣吞聲。

　　這天，天氣很好，赫魯起得很早，他心情不錯便想去釣魚。準備好要用的釣具之後，赫魯將它們都放進車子裡，準備去海邊釣魚。正在這時，前陣子和他借了一筆高利貸的理查森突然出現。

　　「你從我這裡借的那筆錢，後天就到期了，可別忘記還啊。」赫魯一看到是他，就提醒他。

　　「不行啊，最近我手頭比較緊，今天我只能把利息

還上，本金還沒有湊齊，我想請你再寬限我一個月，下個月的今天，我一定能夠全部還你。」

「好吧，誰叫我們是同鄉，關係也還不錯。」赫魯接過利息之後，準備開收據，沒想到就在這時，理查森突然從身後掏出一把早已準備好的鐵錘，朝著赫魯的頭頂砸了下去，赫魯還沒來得及呼救，就已經倒地沒了氣息。

理查森拿回了剛剛給赫魯的錢之後，又從他的家裡找到了之前寫下的借據，然後將赫魯的屍體裝進一個塑膠袋，塞到了汽車的後車箱裡。他看到之前赫魯放到車裡的釣具，一下就想到了主意，所以開車往附近的一條河去。

理查森把車開到一處比較偏僻的河灘上，把屍體從車上搬下來，又把他身上的現金和貴重物品都搜刮一空後，把屍體扔到了河邊的淺水裡。

理查森對釣魚一竅不通，甚至連怎麼給魚竿上魚線他都不知道，就更不用說裝魚餌和墜子了。鬱悶了一會兒之後，理查森想，與其自己不懂裝懂胡亂折騰，還不如全部都扔到這裡算了，於是他把那些釣具都扔到了河

灘上，將現場偽裝成赫魯到了這裡還沒來得及裝魚線就被人襲擊身亡了。理查森曾經在這裡看到過赫魯，知道他以前也經常來這邊釣魚。

布置好現場之後，理查森把赫魯的車子也留在這裡，然後獨自離開了。為了避免被人看到，他還故意繞了一大圈才回到家。

第二天，警方接到報案之後，負責辦理此案的員警找到了布雷恩，希望他能夠協助調查，他們來到命案現場，布雷恩查看了一番現場之後，又仔細地將丟在河邊的釣具看了看，然後肯定地說道：「這裡並不是死者的第一被害現場，他在準備出來釣魚之前就被人殺害了，然後凶手故意將屍體扔到了這裡，還布置了這個假現場。」

布雷恩是怎麼發現這一切都是凶手布置的假現場的呢？

案情筆記

　　赫魯是當天準備開車去海邊釣魚的，那麼他準備的釣具自然也都是適合於海釣。

　　用於海釣和河湖垂釣的釣具是有明顯區別的，但是因為理查森對釣魚一竅不通，他以為無論在哪裡釣魚，所用的釣具都是一樣的。

　　又因為他以前曾經在這邊看到過赫魯，所以就下意識地以為赫魯今天也是來這裡，因此他錯把今天要去海邊釣魚的赫魯屍體放在了河邊，可是在懂釣魚的我看來，這樣的假現場只需一眼，就能夠將它識破。

假冒的丈夫

　　十幾年前，布雷恩還沒有現在這般有名，那時的他曾經辦理過一起冒名頂替的案件。

　　當時一位筆名叫艾蓮娜的著名女作家，被人發現死在了自己的住宅中，警方確認死者死於心臟病復發，因為沒有及時得到醫治，所以孤獨地離開了人世。

　　按照事先和出版公司簽訂的合約，出版商將會停止支付她所寫的暢銷書的版權費用。在兩年前的一次讀者見面會上，艾蓮娜曾經提到過她當時是獨自生活的，而且在她的書中，也曾談到過她的丈夫早在 1947 年就已經去世了，在那之後的幾十年裡，她一直都是一個人生活的。

　　然而有一天，一名自稱是艾蓮娜的丈夫的男子突然找到出版公司，向他們索取暢銷書的版權費用，他說自己應該有權利繼承艾蓮娜的財產以及著作權。男子的包中帶著一堆證件，包括他的出生證明和結婚證書。

　　按照合約規定，如果他真的是艾蓮娜的丈夫，那麼

出版商確實應該支付他版權費，但是艾蓮娜明明說過自己的丈夫早就已經去世了，所以出版商懷疑這名突然找上門來的男子可能是一個冒牌貨。因此，他們請偵探布雷恩過來調查這個自稱是艾蓮娜丈夫的人。

　　布雷恩問這名男子：「讀過您夫人作品的人都知道，她在書中曾經提到過，她的丈夫在 1947 年死於一起爆炸事故，但如今您竟然站在了我的面前，也就是說您在事故中活了過來，但卻沒有讓您的夫人知道，這實在讓人沒有辦法理解。您這樣做是出於什麼原因呢？」

　　「那是在我們剛剛結婚一年的時候發生的事情，我當時確實發生了意外，不過只是頭部受了些傷，並沒有死，是醫院把我和另一個同名的人弄混了，結果我被誤以為重傷不治身亡。而事實上，當時的我只是暫時失去了記憶。後來當我回憶起過去的事情時，才發現我的夫人對我已經死亡的事情深信不疑，我也不想再去更正這個誤傳。」

　　「我還是無法理解您的這個說法。我想這幾十年您一定走過了不少地方，事業上發展得很不錯吧？」

　　「還可以吧，我把英國的紡織品賣到中國，賺了不

少錢，不過在我『死亡』的第二年，我把自己的商行轉賣給了北京當地的一個大商行，只保留了我的股份。」說著，他拿出來一份發黃的轉讓合約遞給布雷恩，「此後，我就周遊世界，一直到今天，我在報紙上知道了我的妻子去世的消息。」

布雷恩接過合約一看，上面買家那裡確實寫著「北京萬隆商號」的名字，後面還有當時的「北京市政府」的蓋章擔保。

這次談話過後，布雷恩和出版商說：「你們可以報警了，順便去查查這個人的證件，我認為那些證件也都是偽造的。」

布雷恩為什麼這樣說？

案情筆記

1948 年的北京還叫「北平」，但是這個自稱是艾蓮娜丈夫的人拿出來的合約上卻都是「北京」的字樣，可見他的合約都是偽造的。由此，我懷疑他的證件也是偽造的。

23. 中毒的教授

最近某所大學邀請布雷恩作為特約講師為學校裡的大學生們講述一些有關犯罪學的知識，就在他要去演講的前一天，他突然接到一位教授的電話。

「我是 ×× 大學的索利教授，請問是布雷恩偵探嗎？」這所大學的社會學研究所的索利教授在電話裡詢問。

「是的，關於明天下午我在你們學校要做的學術演講，我已經準備好了，明天早上我會按照約定的時間，準時到你們學校的。」布雷恩說。

「哦，偵探，我打電話給您要說的就是這件事情，現在我們遇到了點麻煩……」說到這裡的時候，索利教授停頓了一下，然後說，「真的很抱歉，您的演講可能要延期了。」

「延期？為什麼？」

聽到布雷恩的詢問，索利教授嘆了一口氣，然後說道：「大偵探，您有所不知，今天我們學校發生了一件

事情。就在今天上午，來為我們學校演講的理查教授被人毒死了。」

「被人毒死？」布雷恩感到有些驚訝，「究竟發生了什麼事情？你快和我說說整件事情的經過，說不定我還能幫上忙，別忘了我可是一名偵探。」

本來索利教授還有些猶豫，一聽到布雷恩提到自己是偵探，他才反應過來，於是將整件事情和布雷恩敘述了一遍。

原來，今天理查教授來到這所大學，是要做一項關於現代社會心理的學術演講。早上，在學術大廳裡坐著一百多位聽眾，他們都是慕名而來，想聽這位著名的心理學教授講課。

理查教授有一個習慣，喜歡一邊演講一邊喝酒，而且還必須是威士忌。今天他也是這樣，沒想到就在演講只進行到一半，杯中的酒也只喝了一半的時候，他突然雙目圓睜，整個身子朝著後面倒了下去，昏迷不醒了。

舉辦這次演講的索利教授趕緊打了電話叫救護車，遺憾的是，等救護車趕到的時候，理查教授已經死了。警方在理查教授的胃中發現了氰化鉀，在他的酒杯中也

同樣發現了氰化鉀的殘留。

「理查教授的酒是誰倒的？」布雷恩問。

「是馬蘇倒的，也就是我辦公室的祕書，不過她已經被辦案的員警抓起來了。」

「馬蘇跟員警說了些什麼？」

「她說不是她做的，但是她最後還是被員警帶走了，我也覺得不像是她做的。」

「理查教授在演講的時候，還吃過別的東西嗎？」

「除了那半杯酒之外，什麼東西都沒有吃過。理查教授的菸癮比較大，本來我們演講大廳是不允許吸菸的，但因為他是我們請來的貴賓，所以我們就沒有管他。」

「他吸的是自己的菸嗎？」

「之前的兩支都是他自己的，後來他的菸沒有了，我的同事哈丁教授就給了他一支香菸。除了馬蘇，接觸過理查教授的也就只有哈丁教授了，不過，這有什麼關係嗎？員警是在酒杯裡發現的氰化鉀。」索利教授十分不解。

「教授，根據你說的情況，我已經推斷出下毒的人是誰了。」

「是嗎？是誰下的毒，請您快告訴我！」

布雷恩是怎麼推斷出下毒的人是誰的？

案情筆記

從索利教授的敘述中，我可以確定的是，下毒的人必然是在最近接觸過死者的人當中，而氰化鉀是見效極快的劇毒，如果是在酒杯裡下毒，是不會等到演講進行一半才毒發的，所以，嫌疑人是哈丁教授，他將氰化鉀塗在香菸上，酒杯裡的氰化鉀是理查教授抽菸後又喝酒，帶進酒杯中的。

24. 影院謎案

　　年底的時候，航麒公司的老闆為了感謝這一年來員工們對公司所做的貢獻，便為員工在電影院包了一個放映廳看電影，這個放映廳一共有十八排椅子，每一個座位都是單獨的椅子。晚上 7 點的時候，電影開始放映，大家都在安靜地觀看電影，沒有一個人站起來走出去。

　　7 點 10 分的時候，坐在第十四排的一個人和第七排的一個人換了座位，不過他們在更換座位的時候，並沒有發出任何聲音。

　　大約過了 10 分鐘，也就是 7 點 20 分的時候，電影進入一段過場內容，觀眾席上出現了幾個走動的人影，有的人去了休息廳，還有幾個人從大門走了出去，不過他們的動作都很輕，並沒有打擾到別人。

　　大約在 7 點 40 分的時候，電影突然停了，整個放映廳突然陷入一片漆黑，只能聽到一些異常的聲音，還能聞到一股刺鼻的氣味。

　　7 點 55 分的時候，燈才被打開，在一股刺鼻的氣味

中，有人突然發出一聲尖叫，原來在剛才的黑暗中，第七排中間的一個人被乙醚給迷暈，他身上的背包也被人翻過，裡面的一些文件不見了，但是那些東西都不是什麼有用的資料，就只是一些演算草稿。

這時，這個公司的總經理下令將電影院的門關好，不允許任何人出去，然後他打了布雷恩的電話，請他過來幫忙調查找到那個迷暈員工的人。

布雷恩來到現場的時候，看到員工們都坐在各自的座位上，而那位昏迷的人此時也已經醒了過來。根據布雷恩的調查，這個被迷倒的人就是之前曾經換過座位的那個人，名叫愛克斯，他本來是坐在第十四排的，看了一會兒的電影之後，發現自己沒有戴眼鏡，所以有些看不清，就和坐在第七排的一個認識的人換了座位，然而在停電的時候，他竟然被人迷倒了。

原先坐在第七排的那個人名叫比爾，他的包包裡倒是有很多重要的資料，其中還有一份機密文件，和在這裡看電影的三個人的工作密切相關。比爾是打算在看完電影之後，就找時間將這份資料交給公司管理人員的。

布雷恩瞭解了這些情況之後，說道：「看來這是一

個盜竊未遂的案件，嫌疑人的目標不是那個被迷暈的人，而是掌握著絕密資料的比爾。」那份檔案涉及的三個人當時都在電影院裡，布雷恩分別詢問了三人，他們的回答如下：

A（坐在第十排最靠裡邊的角落，十分黑暗）：我確實不知道這是誰幹的，一關燈我就坐在座位上，沒有動過。

B（坐在第三排，左右的座位沒有人）：停電的時候，我出去轉了一圈，後來開燈我就又回來了。

C（坐在第十六排）：停電的時候，我看見周圍有不少人都出去了，所以我也去了休息廳。

布雷恩又問了這三個人旁邊的人，他們都說沒有聽到什麼異常的動靜，因為電影的聲音比較大，大家都在聚精會神地看電影，只有一個人提到一個細節，就是在電影停止前，好像有一束光從外面閃過像流星飛竄似的，大家沒看清，因為已經轉瞬即逝。

布雷恩又對放映廳的現場進行查看，找到了一塊塗有乙醚的手帕，在放映廳的最後一排還找到了一堆演算草稿，經過確認，發現這些草稿就是之前不見的那些，

在草稿的旁邊還放著一個小手電筒。

布雷恩檢查了這三個人的包包，結果如下：A 的包裡有一副黑色手套，一支筆，和一個小天文望遠鏡；B 的包裡有一個隱形眼鏡的盒子，一本筆記本，上面記錄了排程，其中還包括了今天看電影的安排，另外還有一卷陳舊的膠帶；C 的包裡有一塊乾淨的手帕，還有一個手電筒。

布雷恩又注意到三個人的鞋，A 穿的是皮鞋，B 穿的是布鞋，C 穿的是運動鞋。電影院有兩個出口，一個是大門，一個是休息廳，從休息廳出去不用經過電影院。布雷恩檢查了電影的電力設備，發現在電影院外面的廣場上的一個偏僻的角落裡有一處露在外面的電線，電線比較陳舊，有一處漏電的痕跡。

布雷恩的勘查到此結束，他將所有的情況匯總到一起，判斷出了哪個是嫌疑人。

這個用乙醚迷錯了人的犯人是哪一個？

案情筆記

是B。因為三個人中只有他坐在第七排的前邊，看不見身後換座位的事情，所以才會迷錯了人。

他在七點二十分的時候出去，穿的是布鞋，沒有聲音，他去了休息廳，又從那裡到了廣場上，他手上裹著膠帶破壞了那裡的電線，這樣不會留下指紋，也不會觸電。電影院裡的人看到的「流星」，其實是漏電出現的電火花。

B的隱形眼鏡盒裡裝的就是乙醚，手電筒是用來照亮看資料的，他發現偷來的是沒用的演算草稿就扔掉了。

25. 摔死的考古學家

　　不久前，一個考古調查隊在美國南邊的一處密林中發現了一個古代印第安人的遺址，這件事情經過媒體曝光之後，很多考古愛好者以及考古學家紛紛慕名而來到這裡調查研究。在這些人當中，有一個考古小分隊是由考古學家唐頓、費爾森、倫斯組成的。

　　這天晚上，費爾森因為和另外兩個考古學家意見不合，便在吃過晚飯之後一個人出去考察了，但是直到很晚了他都沒有回來。另外兩個人雖然不太喜歡他的牛脾氣，但是大家是同事也是朋友，所以還是很為他的安危擔心。

　　沒想到，到了第二天上午的時候，他們仍然沒有看到費爾森回來，有一個過來報信的人說在一條河邊的懸崖下發現了費爾森的屍體。從現場來看，費爾森應該是不慎從懸崖上摔了下去，這似乎是一起意外事故。

　　布雷恩和卡特警長接到報案之後，帶領員警們趕到了現場，經過現場的勘查之後，他們判斷出費爾森的死

亡時間是昨天晚上 10 點左右，頸椎折斷應該是致死的原因。布雷恩發現在死者的右手旁的沙地上寫著一個大寫的字母「L」。

一名員警看到了這個之後，說道：「看來這是死者臨死之前寫下的，也許是他把凶手的名字留下了作為線索吧。」

卡特警長點了點頭，說道：「很有可能就是這樣，這麼說，那個倫斯就很有嫌疑了，只有他的名字開頭是『L』。」

一旁的倫斯看到這個之後，馬上上前辯解道：「別開玩笑了，這根本不可能，我昨天晚上一直都待在旅館裡，怎麼可能殺害費爾森呢？」

「昨天晚上 10 點鐘的時候你在做什麼？有人能夠為你作證嗎？」布雷恩看著倫斯問道。

「我當時就待在房間裡看書啊，沒有人能夠為我作證，不過如果非要有人作證的話，那麼唐頓也有嫌疑啊，他當時也是自己一個人待著，並沒有人能為他作證。而且最重要的是，他還有殺人的動機呢！」

「你胡說些什麼！我哪有殺人動機？」唐頓聽到倫

斯的話之後，激動地反駁道。

「難道不是嗎？昨天費爾森偶然發現了一些陶器的碎片，你想和他一起過去研究，結果被他拒絕了。你這個人心胸狹窄，若是有人惹到你，你是肯定不會輕易善罷甘休的。」倫斯振振有詞地說。

「若是這麼說，那不只是我有嫌疑，那個叫倫泰特的人也同樣有嫌疑。」

「倫泰特是誰？」布雷恩問道。

「就是當地的一個考古學家，在我們之前就已經開始研究這個遺跡了，所以在我們來了之後，他非常生氣，無論我們和他說些什麼他都不回答，他甚至連我們的名字都不屑知道。」

這時，布雷恩又俯下身子仔細查看屍體，忽然，他在屍體的右手腕上看到了一只手錶，他便問道：「這位費爾森是左撇子？」

「是的，他是個左撇子。」倫斯回答。

「那我知道凶手是誰了。」

凶手就在倫斯、唐頓、倫泰特三個人中間，布雷恩是怎麼知道是誰的呢？

案情筆記

　　首先，從死者是一個左撇子，就應該能夠推斷出，這個「L」不可能是死者寫的。

　　其次，死者頸椎折斷而死，立即斃命，根本就沒有時間寫字。所以，這個字母根本是凶手故意留下來干擾警方判斷的。

　　首先可以排除倫泰特，因為他不知道他們三個人的名字，所以也就不會留下他們名字中的字母了。而如果凶手是倫斯的話，也不會留下明顯指向他的字母。所以，凶手只能是唐頓，他殺害費爾森之後又嫁禍給倫斯，企圖獨吞三個人的研究成果。

26. 碎掉的防盜玻璃

日前，布雷恩收到一封邀請函，說在本月的 30 號，珠寶大亨夏達森會在市會展中心舉辦一場大型的珠寶展覽會，屆時倫敦各界的著名人士，上流社會的夫人小姐都會來參加這場盛況空前的珠寶展覽。

事實上，布雷恩對這些珠寶首飾倒是不感興趣，不過既然人家將他當成貴賓邀請了，他也不好推辭，於是在 30 號這天他和卡特警長兩個人，在展會開始前就一同驅車來到了市會展中心。

為了使這次展會能夠受到更多人的關注，夏達森早在一個多月以前，就命人在各大網站銷售此次會展的門票，又因為這次展出的珠寶有很多都是名家親手設計，首次在公眾面前展出，所以吸引了很多的觀眾，現場可說是人山人海。

而在這些珠寶當中，名氣最大、最耀眼的要數那一顆名為「海洋之淚」的特大號鑽石，不管是品質、純度、色澤，還是加工的工藝，都可以說是世界頂級的，絕對

是價值連城。

　　正當觀眾們都談論欣賞這些珠寶的時候，人群中突然走出一個男子，他迅速地走到放置「海洋之淚」的展示櫃前，伸手從懷中拿出一把鎚子，對準展示櫃上的一處玻璃使勁一砸，只聽「碰」一聲，玻璃就被砸出了一個大洞，那名男子迅速將手伸了進去，將那顆鑽石拿了出來，放進自己的懷中，隨後又從口袋中掏出一支左輪手槍，對著天花板開了一槍。

　　周圍很多人都不知道發生了什麼事情，但突然聽到這一聲槍響之後，被嚇得四處奔逃，整個會場瞬間陷入混亂，而那名男子也趁機溜之大吉不知去向。

　　在槍響的時候，布雷恩和卡特警長正在會展中心的天臺上休息，聽到槍響之後，二人便往會場裡面跑，然而因為會場的人都往外面跑，所以他們兩人費了很大的力氣才終於擠進了會場中。當他們進到會場時，原本熱鬧的現場此時已是一片冷清，只剩下一些工作人員和凌亂的現場。

　　夏達森看到他們二人走進來之後，連忙上前抓住布雷恩的手說道：「怎麼會發生這樣的事情？真是太邪門

了，我們這次展會用的展示櫃，可都是用專業防盜公司生產的特殊防盜玻璃做的，而且還是我為了這次展會專門訂做的。別說是錘子砸了，就算是用槍打，也就只會留下一個白點而已，不可能會被打破啊。」

布雷恩一聽，便仔細地查看起那個被砸破的展示櫃，見上面只有被砸出了一個手臂粗的洞，其餘位置仍然完好無損，他又跟其他工作人員借來一把錘子，對著別的地方使勁砸，卻彷彿是砸在了鐵板上，玻璃都完好無損，換了另一個地方再砸，還是一樣，這一幕讓卡特和夏達森百思不得其解。

布雷恩略一思索，便根據玻璃的特性，想到了罪犯是誰。他對身邊的卡特警長和夏達森說：「我知道盜賊是誰了！」

布雷恩所說的盜賊究竟是誰呢？

案情筆記

　　罪犯很明顯就是這一次製作防盜玻璃櫃的人，因為防盜玻璃整體難以破壞，但如果玻璃上有一個小缺陷，用錘子在那裡一擊，玻璃就會破碎，而這一次的防盜玻璃是夏達森請的專業防盜公司製作的，上面會留下這樣一個缺陷，很明顯是有人故意為之，再加上能夠知道這一點的，也一定是經手人。由此我可以推出這一次偷盜珠寶之人，就是製作防盜玻璃櫃的人。

目擊者

　　深夜，一夥歹徒潛進了倫敦的唐人街，他們將整條大街上的所有路燈的電線都切斷，讓整條街道陷入一片黑暗之中。然後，他們悄悄來到了一家網球俱樂部的門前，以最快的速度撬開了俱樂部的大門，將俱樂部中所有珍貴的獎盃、獎品還有那些價值昂貴的球拍等物品全部洗劫一空，最後在俱樂部中留下了一句挑釁員警的話之後悄悄離開，消失在夜幕中。

　　第二天，當俱樂部的工作人員上班時，發現裡面的所有貴重物品都被偷走之後，馬上報了警，並且也打了電話給大偵探布雷恩，邀請他一同參與調查。

　　布雷恩接手了此案，然而，這幫歹徒的行動非常俐落，現場除了他們在離開之前留下的那一句挑釁員警的話之外，什麼線索都沒有留下。從這點可以看出，這群歹徒應該是慣犯。

　　根據這個想法，布雷恩和卡特警長等人查詢了最近所有的盜竊案，以及近年來各地曾發生過的案件，但並

沒有找到線索。正當案件陷入僵局的時候，一名抱著毛茸茸小狗的中年男子來到了警察局，對布雷恩和卡特警長說，那天晚上他正好在路上目睹了一切。

　　卡特警長聽說有目擊者，十分高興，他對面前的中年男子點了點頭，請他把見到的所有事情都詳細地講一遍。

　　「事情是這樣的，那天夜裡，我的『奇拉』，」他指了指地上蹲著的小狗說，「不知道為什麼一直叫，吵得我沒有辦法睡覺，無奈之下，我只好帶著牠到外面去溜達。那時我走到唐人街的時候，街邊的路燈突然都熄滅了。我心中有些疑惑，就又往前走了幾步，正當我走到俱樂部附近的一個轉角處時，我看到一輛卡車停在俱樂部的門前……」

　　「他們當時離你有多遠？」布雷恩打斷了他的話。

　　這個目擊者回憶了一下，說：「大概有 100 公尺吧，雖然不太確定具體的距離，但絕對不會少於 100 公尺。我看到兩個男子把許多東西從俱樂部裡往外面搬，然後把這些東西放到了卡車上，等到車裝滿了之後，他們甚至連車燈都沒有開，就悄悄地把車開走了。」說著，他

從口袋中掏出一張紙條,遞給布雷恩道:「這個是卡車的車牌號碼,我看見之後記下來的,我想一定對警方破案有幫助。」

卡特警長點點頭接過紙條,還沒來得及說話,布雷恩就先開口說道:「瑟爾,今天晚上警察局還有空牢房嗎?」

「當然有。」瑟爾說。

「那好,你可以把這位先生和他的『奇拉』關起來了。對了,不要怠慢了這隻小狗,給牠些食物。不管怎麼說,這隻狗沒有錯,而牠的主人卻是個非同尋常的見證人。」

目擊者一聽,頓時被氣得跳起來,指著布雷恩問道:「你憑什麼這樣對我?我是證人!」

布雷恩卻笑著說:「我不管你是在瞎編,還是有心將我們引向錯誤的方向,可以確定的是,你並不是一個誠實的人。」

布雷恩為什麼這樣說?

案情筆記

　　很明顯這個人在說謊話。案件發生的時候是深夜，且路上沒有路燈，也就是說，周圍都是黑乎乎的一片。人在這種環境下，視力範圍會遠遠小於白天的時候，所以他根本就沒有辦法看清 100 公尺以外卡車上的車牌號碼。我就是透過這一點，判斷出面前的這個「目擊者」在說謊的。

28. 雪山上的命案

　　兩年前，布雷恩曾經受到一位來自義大利的朋友的邀請，與其一同參加了當年由義大利舉辦的一場盛大的偵探界聚會，就在布雷恩離開之前，他站在庭院中眺望遠方，看到了遠處的白朗峰，於是就起了興致，想要到白朗峰山下看一看。雖然他沒有能力爬上峰頂，但卻可以在山下欣賞風景。於是，在朋友的陪同下布雷恩來到了白朗峰下。

　　當他們來到山腳下的時候，他們才知道就在不久之前這裡發生了一起命案。當地的員警已經將這一帶都封鎖了，任何人都不得靠近山腳。

　　布雷恩知道之後，感到有些遺憾，對著朋友索尼聳了聳肩，說：「看來，我是與這裡沒有緣分了，不過，只要能夠站在這裡看一看那麼高的山峰，也是好的。」

　　索尼不想讓自己的好朋友留下遺憾，於是他找到了帶隊的員警，向他們表明了身分，說自己是偵探。恰巧那名帶隊的人認識索尼，於是便邀請他們二人協同調查。

帶隊員警對他們二人介紹道：「今天我們接到報案，有人在山頂的一間小木屋中發現了一具屍體，法醫解剖屍體之後發現，死者的死亡時間是昨天下午兩點到兩點半之間。」

死者名叫沃爾頓，他是和另外三人一同來登山的，而且可以確定的是，這段時間並沒有其他人爬上過山頂。所以，這三個人中必定有一個是凶手。

然而，當面對布雷恩等人的時候，這三個人都說自己當時並沒有在山頂上，而是在山腳下的旅館裡。

一個名叫凱勒迪的人說，他是在中午十二點的時候離開小屋的，沿著山路下了山，等到五點多鐘才到達旅館。而且，他還表示這段路非常的難走，陡峭、險峻，稍不小心就會滾落下去。他以前的最快紀錄，也是四小時四十分鐘而已。

聽了凱勒迪的話之後，他身邊的一個名叫索瑪爾的人接話道：「事實上，凱勒迪只用了五小時二十分鐘，已經可以說是相當快的了。」他說，他和夏啟頓是在下午一點半的時候一同離開山頂，走了半個小時的時候，他們在山上發現了一條岔路口，他們也不知道究竟該走

哪條路，兩個人因為意見不統一，於是索瑪爾就用自己隨身攜帶著的雪橇，自己往山下滑了過去。正好在四點的時候，到達了旅館。

而夏啟頓說，他本來也是打算用滑雪的方式滑下去的，不料他放在半山腰的滑板竟然不見了，於是他只好一路走回山下。因為他在上一次登山的時候弄傷了腿，所以走得十分緩慢，到達旅館的時候，已經是晚上八點多了。

聽完三個人的話之後，那名帶隊的員警並沒有聽出這幾個人中，哪一個人說的話有什麼不妥的地方，更沒有辦法確定究竟誰才是真正的凶手，只好向身邊的兩位神探求救。布雷恩看著身邊的老朋友，而這位老朋友也在看著他，對著他笑了笑，做了一個「請」的動作，很顯然他們兩人已經知道誰才是真正的凶手了，但老朋友打算將這個案件讓給他。

布雷恩也不推辭，對著員警說道：「我已經知道凶手是誰了。」他指著其中一個人道：「就是他殺害了死者。」

布雷恩認為是誰殺害了死者呢？

✍ 案情筆記

　　凶手就是凱勒迪。

　　他假裝在中午十二點的時候離開山頂，事實上他躲了起來，等到一點半的時候，索瑪爾和夏啟頓兩個人都離開後，趁機潛回了山頂的小屋，然後殺害了死者沃爾頓。

　　就在沃爾頓死後，他又快速跑到半山腰，由於他本來就有四小時四十分鐘的最快紀錄，他完全可以超過因為腿傷行動緩慢的夏啟頓。然後在另外兩個人都發現之前，偷了夏啟頓事先放在這裡的滑板，一口氣滑到了山下，所以才會在五點多以後到達旅館。也因此，在一點半出發的夏啟頓才會無法找到自己放在半山腰的滑板。而索瑪爾和夏啟頓兩個人都沒有足夠的作案時間。

29. 死亡時間

　　早上，布雷恩才剛剛起床，就接到了一個求助電話。電話是瑟爾打過來的，他說最近這段時間卡特警長出差不在警局，警察局中的大小事情都由他來處理，雖然他學到了很多東西，但是遇到某些棘手的案件時，他還是會力不從心。

　　就在剛剛，他接到了報案，一個送報紙的人員在城郊的一棟別墅中發現了一名死者。據報案的人說，死者是別墅的主人，今年三十五歲，是一位體育評論員。以往他來幫死者送報紙的時候，都會看到死者站在門前，並與他親切地打招呼問好，但奇怪的是，今天他卻沒有見到死者。他看到死者的家門開著，心中好奇便走進去看了看，結果竟然在書房中發現了這位評論員的屍體。

　　布雷恩與瑟爾等人趕到現場，並對現場以及屍體進行了一番檢查之後，發現死者的胸口有兩處槍傷，而他的死亡時間是夜裡 12 點 05 分左右，房間裡沒有發現可疑的痕跡，很顯然凶手已經對現場進行了一番清理，所

以布雷恩等人並沒有發現什麼有用的線索。不過，可以確定的是，死者在死亡之前，正在看一場前一天晚上從 11 點 30 分開始直播的足球比賽，因為在他的身邊，還放著一個已經錄製完成的比賽影片。影片正是昨天晚上播出的那場比賽。

這一點很好理解，因為死者是體育評論員，常常要對比賽發表評論，並將評論刊登在第二天的體育報上。所以，為了能夠更仔細地觀賞比賽，以及對賽況做出評論，死者生前經常會將比賽錄下來，然後慢慢研究。

令人遺憾的是，幾名員警將影片查看了一番之後，並沒有發現什麼異常。只在影片播放到昨天夜裡 12 點 05 分，也就是死者的死亡時間時，出現了兩聲槍響，這一點也正好符合了死者死於槍殺的情況。除了那兩聲槍響之外，再沒有任何的異常聲音。

眾人的臉上都露出了一絲失望之色，就連布雷恩也覺得這起案件十分詭異，竟然一點線索都沒有找到。就在這時，書房中掛著的掛鐘響了 10 聲，布雷恩下意識地看了看手錶，現在正好是上午 10 點整。

「沒想到已經 2 個小時過去了，時間過得還真……」

「快」字還沒有說出口，布雷恩突然轉頭對身邊的瑟爾說道：「如果事情真的像影片中錄的那樣，那麼我想這間書房就不是第一案發現場。死者應該是在其他地方被槍殺之後，被人搬來這裡的。」

「怎麼可能？我們怎麼什麼都沒有看出來？」瑟爾一臉的不相信，直到聽了布雷恩的解釋之後，才點了點頭相信布雷恩的判斷。

那麼布雷恩究竟和他說了些什麼呢？

案情筆記

死者的死亡時間是夜裡 12 點 05 分，在這之前，影片就已經錄了一段時間。然而，在現場得到的影片中，除了兩聲槍響之外，再沒有其他奇怪的聲音出現，這很不符合現場的情況。因為書房中有一個整點報時的掛鐘，若是在這個房間裡殺害了死者，那麼在 12 點的時候，這個影片中就一定會出現 12 聲鐘響，但影片裡卻沒有出現鐘聲，很顯然這段影片並不是在這裡錄的。所以我斷定凶手應該是在其他地方殺了死者，然後將屍體搬移到這裡。

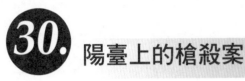

30. 陽臺上的槍殺案

星期天的早上，一位體操儲備選手法蘭西斯起床後，按照平日的習慣，來到陽臺上進行日常的練習。

法蘭西斯住在體育公寓的六樓，他的家中有一個很大的陽臺，為了能夠晉升為一級選手，他斯總是比別人更加努力地練習。所以每天早上，他都要比別人早起一會兒，在自己家中的陽臺上練習。

陽臺的一角放著訓練的器械，他來到陽臺上，一會兒壓壓腿，一會兒彎彎腰，一會兒雙手倒立，一會兒又引體向上……也不知道過了多久，太陽已經高高升起，就連對面住著的小孩子也都起床了。

小孩子來到陽臺上，看著法蘭西斯練習，口中不住地叫好，還一直給他鼓掌。然而，就在他的那句「加油」的話音剛落的時候，只聽到「砰」的一聲槍響，法蘭西斯應聲倒在了地上，再沒有了動作。

小孩子被完全嚇傻在陽臺上，張著嘴巴，半天都說不出一句話來，直到聽到了槍響從房中跑出來的父母將

他摟進懷中，不住地安慰他，他才從剛剛所發生的事情中回過神來。

「爸爸⋯⋯他⋯⋯叔叔⋯⋯對面的叔叔被打死了！」小孩子眼中的淚水滴落。他被剛剛所發生的事情嚇壞了，頭腦一片空白。

由於布雷恩居住的地方距離這所體育公寓比較近，所以在接到報案之後，布雷恩第一時間趕到現場，看著倒在血泊之中的法蘭西斯，蹙了蹙眉頭。他蹲下身子，仔細地檢查了屍體，發現子彈是從死者的背後射進去的，他伸出手摸了摸屍體的小腹，確定那顆子彈確實還留在死者的體內，這就證實了他的猜測，這時警方也趕到了。

隔天，布雷恩要求法醫將死者體內取出的子彈給他看一下，經過查看，他可以確定這正是小口徑步槍的子彈頭，而這種槍是專門用於射擊比賽的。

卡特警長知道這一點之後，馬上命令員警調查居住在這附近的所有射擊選手。很快，他們得知在這棟公寓的二樓就住著一位射擊選手，而且他還是一位國家級的「神射手」，在許多大型比賽中，都曾拿到過不錯的成績，甚至多次成為冠軍。

　　布雷恩和卡特警長來到了位於二樓的這位「神射手」的家中，在對他進行詢問的時候，那位「神射手」顯得很生氣，他說：「員警先生，偵探先生，你們不應該這樣懷疑我，你們這是在侮辱我的人格，我聽說那枚子彈是從他的背後射進去的，根據我多年射擊的經驗，我能夠很輕易地判斷出凶手應該是從他的上方往下射擊的，而我住在他的樓下，我又怎麼能夠射中他？」

　　布雷恩二人又一同詢問了這位「神射手」的鄰居們，得到的資訊是，他們能夠證明這位「神射手」昨天從早上到案發之前，確實沒有出過門。直到聽到槍響，他才和大家一樣，從房中走出來，詢問發生了什麼事情。

　　沒想到得到的消息竟然是這樣的，布雷恩和卡特警長都有些不太相信。既然他不是凶手，那麼凶手究竟會是誰呢？

　　突然，布雷恩想到了一種可能，他跑去死者對面的那戶人家，找到那個親眼看到了死者的死亡過程的孩子。布雷恩向他詢問死者在被子彈擊中時的情況之後，輕輕眯了眯眼睛，然後對身邊的卡特警長說道：「我已經知道凶手是誰，以及他是怎麼殺了死者的。」

布雷恩所說的凶手是誰？凶手是如何殺死的死者呢？

案情筆記

凶手正是那名「神槍手」。法蘭西斯是一名體操選手，而他在被殺害的時候，正在陽臺上練習，在他的練習項目中有一項「倒立」，而這名「神射手」，正是在法蘭西斯倒立的一瞬間，將子彈射出，擊中了他的後背。

我想到這點之後，向那個目擊的小孩子詢問，得知的情況是，死者在倒下之前，正在陽臺上做著倒立的動作，所以，從這點就可以解釋，為什麼凶手站在二樓也同樣可以殺死死者了。

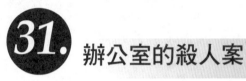

31. 辦公室的殺人案

　　寂靜的早上，位於倫敦市中心的一棟大廈裡，突然
傳出一聲尖叫：「啊！殺人了！老闆死了！」

　　警方接到報案之後，第一時間趕到了現場，布雷恩
也隨後趕來。卡特警長向最先發現死者的祕書小姐萊恩
琪詢問：「據我所知，死者是妳所在公司的老闆亞拓先生，
而妳是第一個發現死者的人，對嗎？」

　　「是的，警官先生。」萊恩琪點了點頭，掩飾不住
臉上的恐慌。

　　亞拓先生的屍體趴在桌子上，他的左太陽穴上中了
一槍，鮮血流了一地，左胳膊無力地下垂，在他的手上
還戴著手套，手套上有火藥的痕跡，距離死者不遠的地
方有一把手槍，彈道與子彈吻合。在槍的扳機上有透明
膠黏過的痕跡，可以確定的是，死者在死亡之前曾經服
用過安眠藥。

　　「這個手套是每個公司員工都需要戴的嗎？」布雷
恩向萊恩琪小姐詢問。

「是的，老闆是這樣要求我們的，他自己也從早到晚都戴著。」

經過警方的化驗，死者的死亡時間是凌晨4點左右，萊恩琪小姐是在早上7點30分上班的時候發現他的屍體，而死者幾乎每天晚上都會在公司加班，晚上10點的時候，還會服下安眠藥睡覺。這已經是他的習慣，很多人都知道。

「那麼，你在4點左右的時候，有聽到槍聲嗎？」布雷恩問門口站著的警衛。

「沒有，不過在4點的時候，附近剛好有一輛貨車經過，外面很吵，我猜也許就是在那個時候，凶手開槍殺死了老闆。不過，我可以保證的是，從昨天下午7點員工下班之後，一直到今天早上上班為止都沒有人出入過。」警衛答道。

亞拓先生的屍體被警方帶走了，布雷恩和卡特警長又一同檢查了辦公室的擺設，這是一間布置得極其豪華的辦公室，房間裡有空調、電腦、掃描器、噴墨印表機、數位照相機、電視和沙發，另外，印表機出了一些故障。

經過一番調查，警方將犯罪嫌疑人鎖定為三個人：

職員森迪，打字員村上、職員雅丹。

其中，職員森迪因為愛賭，幾乎已經將自己的全部家當都輸給了死者，因為懷疑死者出老千，所以曾揚言要殺了死者。

而打字員村上，曾經因為在一個重要的會議不慎將演講稿打錯，使死者在會議上出糗而被連降了三級。他是家裡唯一的經濟支柱，現在因為薪資少了，只能勉強度日，因此對死者十分仇恨。

至於職員雅丹，原來是與死者有競爭關係的一家公司的老闆，後來因為死者誣告該公司致使其破產，雅丹為了生存，不得不低聲下氣地當了死者的公司員工，他對死者極度仇恨。

「凶手就是你！」布雷恩的手指指向了他們三個中的一個。

那麼，你知道凶手是誰嗎？凶手是用什麼方法殺害了他的上司呢？

案情筆記

凶手就是打字員村上，亞拓手套上的火藥也是他塗上去的。

凶手把印表機連接到電腦上，然後接上電源，用一根線一頭繫在印表機的墨水匣上，另一頭用透明膠黏在手槍的扳機上，把槍卡在桌緣上，使線處於緊繃的狀態。

在電腦裡設定自動開機和關機的時間，電腦啟動時，印表機運作時墨水匣會把線拉動，進而扣動扳機，之後透明膠就被拉掉了，膠帶和線被墨水匣一同拉進了印表機中。

32. 商業間諜之死

　　商業間諜達馬斯被人識破了身分，而被達馬斯偷去重要機密的電影公司損失慘重，因此這家公司的董事們恨不得將達馬斯大卸八塊，以解心頭之恨。

　　「不要把他交給警方，我們當場把他幹掉吧！」

　　「我看應該直接將他碎屍萬段！他實在太可惡了。」

　　「不，我有更好的辦法。我們可以直接把這傢伙綁起來，然後放到鐵軌上去，這樣一來，大家都會以為他是自殺的，也不會留下證據了。今天夜裡就行動，這段時間先讓這傢伙睡會兒。」

　　生性貪婪怕死而且心臟不好的達馬斯聽了這一切之後，驚恐萬分，他拼命掙扎想要逃跑，但很不幸的是，他的手腳被人捆綁著，而且對方還給他注射了鎮靜劑，所以他很快就昏睡了過去。當醒來的時候，他發現自己被牢牢地捆綁在鐵軌上，而且不知道為什麼，他還被戴上了眼鏡。過了一會兒，前方傳來了轟鳴聲，他知道是列車來了。如果一直這樣躺著不動，他一定會被列車撞

死，他想逃脫，可是身體根本就不聽使喚，他動不了。

　　無論他怎麼掙扎，他都動不了分毫。隨著一聲絕望的慘叫，達馬斯的生命也結束了。布雷恩接到報案趕到現場的時候，發現死者達馬斯躺在某商場的停車場的地上，他的眼睛驚恐地睜著，死因是心臟麻痺。

　　布雷恩經過一番調查，瞭解到達馬斯的真實身分，以及他與電影公司董事之間的衝突，於是說出了達馬斯死亡的真正原因。那麼，你知道真相是什麼嗎？

案情筆記

　　達馬斯是因為受到嚴重的驚嚇之後，心臟麻痺而死的。

　　電影公司的董事在將達馬斯弄暈之後，設計了一個類似於野外的場景：漆黑的房間裡，在代替螢幕的牆壁上，用投影機映現出鐵路。遠方的列車眼看著向達馬斯逼近，而由於達馬斯戴著立體眼鏡，透過眼鏡看到的圖像有立體感，栩栩如生。列車的聲音是透過揚聲器傳出來的，這更加增強了達馬斯內心的真實感受。因此心臟不好的達馬斯以為自己真的即將面臨死亡，驚恐過度導致了心臟麻痺。

33. 消失的子彈

用「為富不仁」這個詞來形容紐頓再合適不過了。他是倫敦有名的富翁，家財萬貫，但卻是一個一毛不拔的鐵公雞。其他富翁都積極參加慈善活動，他卻從來都不參與。不僅如此，就連對待自己的親戚朋友，他也十分吝嗇。也因為他這樣的性格，所以他身邊很多人都非常討厭他。

一天晚上，就在紐頓吃過晚飯，來到花園散步的時候，突然傳來了一聲槍響。

正在附近辦案的布雷恩和卡特警長二人聽到槍響之後，第一時間循著聲音來到了紐頓的莊園。他們發現紐頓倒在血泊之中，已經沒了氣息。

布雷恩和卡特二人對身邊的僕人表明身分之後，便對紐頓的屍體進行檢查。他們發現在紐頓的胸口處有一個傷痕，正是被子彈射中之後造成的。顯然凶手的槍法很準，直接射中了紐頓的胸口一擊斃命。

正在這時，接到報警的警方也趕到了，他們將紐頓

的屍體帶走。經過解剖發現，子彈準確擊中了紐頓的心臟，傷口處有 10 公分的深度，但奇怪的是，竟然找不到彈頭。

由於布雷恩和卡特二人當時都在附近，他們確定當時只有一聲槍響，證明這是一擊斃命。

布雷恩想了想，對身邊的卡特說：「這很可能是職業殺手作案。我懷疑，他很可能是為了避免留下線索，而使用了一種特製的彈頭。而這種子彈在射入人體之後，會自動消失不見，進而避免被我們發現。」

卡特聽了布雷恩的解釋之後，點了點頭。

那麼，你知道布雷恩說的這種子彈是用什麼製作的嗎？

案情筆記

凶手將與死者同血型的血液冷凍，做成彈頭。而當這種子彈射入人體之後，會自動轉化成血液，所以彈頭就會自動消失不見，不留下任何的線索。

34. 浴缸中的謀殺案

　　這天夜裡 11 點鐘，正準備休息的布雷恩接到報案，在倫敦附近的一座小鎮裡發生了一起命案。布雷恩掛斷電話之後，第一時間聯繫了卡特警長，二人以最快的速度趕到了命案現場。

　　報案人發現自己新婚不久的妻子死在浴缸中。他說今天晚上和幾個同僚開會，晚上 9 點 45 分的時候他曾打電話回家，那個時候妻子在浴室接聽電話，她說自己在浴缸裡洗澡，要他 15 分鐘之後再打一次。他當時聽到了洗澡的水聲，於是掛斷了電話。過了半個小時，也就是 10 點 15 分，他打電話回家卻沒有人接聽。又過了 15 分鐘，他再次打電話回家，依然沒有人接聽。

　　他有些擔心，趕回家中一看，發現妻子已經死在了浴缸中。鮮血把滿是肥皂泡泡的水都染成了紅色，在浴缸的旁邊還有一個破裂的玻璃瓶，浴缸裡有四散的瓶子碎片，他懷疑這個玻璃酒瓶就是凶器。

　　布雷恩一邊聽著他的敘述，一邊又重新檢查了死者

的身體。突然他想到了什麼，轉身對男子說道：「你在說謊，我看凶手就是你！」

你知道布雷恩找到了什麼證據嗎？他又是怎麼推斷出凶手就是這名男子的呢？

案情筆記

報案人說自己的妻子應該是在晚上 10 點 15 分前遇害，那麼當他晚上 11 點鐘趕回家的時候，浴缸中的肥皂泡早就應該消失了。我正是透過這點推斷出這個人在說謊的。

35. 撲朔迷離的案情

冬季，倫敦附近小鎮的一家旅店被兩對新婚夫婦包下了，他們請了很多的親戚朋友過來參加結婚典禮。這兩對新人是羅馬尼和瑪麗，還有皮特和卡瑞爾。只是，這四個人的關係並沒有表面上那樣簡單。

事實上，皮特曾經暗戀過瑪麗，但最後被瑪麗拋棄，而皮特和羅馬尼還是朋友關係。至於卡瑞爾從初中開始，就一直暗戀羅馬尼。卡瑞爾是一個大膽前衛的女孩子，今天她穿了一件展露身材的白色婚紗，而瑪麗則穿的是很保守的紅色禮服，她們二人的容貌有幾分相似。

這天晚上，兩對新人商量好，要各自拿出一份禮物送給對方，祝福對方白頭到老。趁大家跳舞慶賀的時候，四個人回到了他們各自在樓上的房間拿禮物。

過了很久，只有皮特一個人回來，皮特說卡瑞爾感覺不太舒服，就不出來了。又過了很久，也不見羅馬尼和瑪麗二人出來，大家就想上去看看出了什麼事，上了樓，衝在最前面的皮特發現穿著紅色禮服的瑪麗居然昏

倒在門口。

　　皮特立即抱起了瑪麗到隔壁的房間裡去，這時，大家看到羅馬尼的心臟上被人插了四把尖刀。大約過了半分鐘的時間，皮特將瑪麗安頓好之後，和卡瑞爾一起從房間中走了出來，鎖上了房門。

　　因為地點有些偏遠，布雷恩等人接到報案之後，一小時左右才趕到現場。他開口詢問瑪麗在什麼地方，皮特說在他的房間裡，結果進去一看，竟然發現瑪麗被人用極其殘忍的方法殺害了，她的身上被捅了幾十刀，血流成河。

　　布雷恩檢查了現場之後做出推斷，並指出了凶手。

　　那麼，你知道凶手究竟是誰嗎？

案情筆記

　　凶手就是皮特和卡瑞爾。兩個人分別在兩個房間裡殺害了羅馬尼和瑪麗，之後卡瑞爾穿上紅色的禮服假扮瑪麗出現，使人認為她是瑪麗，卡瑞爾假裝昏倒被皮特抱入房間，然後換上白色婚紗再度出現。

36. 外遇調查

　　客廳裡，布雷恩看著面前坐著的富翁松克先生，此時他正滔滔不絕地講述自己遇到的煩惱，就在布雷恩覺得他還要繼續說下去的時候，他卻突然停下來，終於開始進入今天的正題。

　　「大偵探，我今天來是希望你能幫我調查一下我的妻子，我想知道她是否有外遇。」

　　布雷恩對這種事情很厭煩，但畢竟眼前的這個是自己的大客戶，也不好直接拒絕，只好對他說，自己會儘量試試看。

　　「你心中是否有懷疑的對象呢？」

　　「有，是一個叫特雷斯的畫師！」松克先生回答。

　　「既然有，又何必叫我去調查呢？」

　　「我沒有證據。」松克的手狠狠地敲擊了桌子一下。

　　松克從口袋裡掏出一張照片，相片上是一位十分美麗的女人，布雷恩知道這個人就是松克先生的妻子。

　　「你也知道，我平時的工作很忙，她說想要學習繪

畫，於是我就送她去了那個畫家那裡學習。那個該死的特雷斯能有今天，完全是依靠我的幫忙，結果……他竟然和我的妻子……」說到這裡，松克先生又是一聲嘆息。

「您的太太曾向您透露過他們之間的事情嗎？」

「沒有，她什麼都沒有說，所以我要證明事實，才會過來請你幫忙。」

「畫室在什麼地方？」

「西邊的時代大廈，我太太現在肯定還在那裡。」

送走松克先生之後，布雷恩便對這個畫師做了一番詳細的調查，也暗中將竊聽器放到了特雷斯的家中。經過觀察，布雷恩得知這個特雷斯是一個繪畫造詣很深的人，目前還是單身的狀態。

不過，他生性風流，與很多女性都保持著複雜的關係，也因此結下了不少的仇家。布雷恩還瞭解到，這個人與松克先生的妻子之間確實關係甚密，不過此人並非真的愛松克的夫人。布雷恩將這些事情都如實告知了松克先生，他瞭解真相之後，非常氣憤，揚言要給特雷斯好看。

一個月之後，布雷恩突然接到卡特警長的電話，說

特雷斯遇刺身亡了。因為當時竊聽器並沒有開，所以無法確認誰是凶手。

　　警方經過調查，將嫌疑人鎖定在三人的身上，分別是松克先生，他的太太，還有一個曾與特雷斯有過私人恩怨的科爾德。不過，警方還在屍體的身邊找到了松克先生的打火機，因此他們懷疑是松克先生殺死了特雷斯，但他對此堅決否認。

　　警方又沒有其他證據，只好向布雷恩求助。

　　布雷恩一聽直接開口道：「凶手不是松克先生，他說得沒錯。」

　　那麼，布雷恩是如何做出判斷的？你知道凶手是誰嗎？

案情筆記

　　凶手是松克的妻子。

　　凶手絕對不可能是松克，因為他知道布雷恩曾在特雷斯的房間裡放了竊聽器，竊聽器沒有開，也只是偶然情況，特雷斯之前根本不知道。

　　而他的妻子和科爾德的嫌疑最大，因為他們不知道布雷恩曾在畫師的家裡放了竊聽器。而掉落的打火機則證明是有人故意嫁禍松克，並且科爾德根本不認識松克，所以不可能是他所為，因此只有松克的太太才是最大的嫌疑人。

WWW.foreverbooks.com.tw

yungjiuh@ms45.hinet.net

資優生系列　50

60秒破案心理學

作　　者	王亞姍
出 版 者	讀品文化事業有限公司
執行編輯	曾瑞玲
美術編輯	林鈺恆
內文排版	姚恩涵

總 經 銷	永續圖書有限公司
	TEL／(02) 86473663
	FAX／(02) 86473660
劃撥帳號	18669219
地　　址	22103　新北市汐止區大同路三段 194 號 9 樓之 1
	TEL／(02) 86473663
	FAX／(02) 86473660
出 版 日	2023年6月

雲端回函卡

法律顧問　　方圓法律事務所　涂成樞律師

國家圖書館出版品預行編目資料

60秒破案心理學 / 王亞姍編著. -- 二版. --
新北市 ： 讀品文化事業有限公司, 民112.06
　　面 ；　公分. -- (資優生系列 ； 50)
ISBN 978-986-453-174-5(平裝)

1.CST: 益智遊戲

997　　　　　　　　　　　　　　111011969